THÉOPHILE CHAUVEL

Catalogue Raisonné

DE SON

ŒUVRE GRAVÉ ET LITHOGRAPHIÉ

AVEC EAUX-FORTES ORIGINALES ET REPRODUCTIONS

PAR

Loys DELTEIL

PARIS

L'ESTAMPE ET L'AFFICHE

50, rue Sainte-Anne

GEORGES RAPILLY

Marchand d'Estampes de la Bibliothèque
Nationale

9, Quai Malaquais

1900

THÉOPHILE CHAUVEL

THÉOPHILE CHAUVEL

Catalogue Raisonné

DE SON

ŒUVRE GRAVÉ ET LITHOGRAPHIÉ

AVEC EAUX-FORTES ORIGINALES ET REPRODUCTIONS

PAR

Loys DELTEIL

PARIS

L'ESTAMPE ET L'AFFICHE Georges RAPILLY

50, rue Sainte-Anne Marchand d'Estampes de la Bibliothèque Nationale

9, Quai Malaquais

1900

JUSTIFICATION DU TIRAGE :

25 exemplaires sur papier de Chine 20 fr.
200 exemplaires sur papier vélin. 5 fr.

N°

A MADAME LOYS DELTEIL

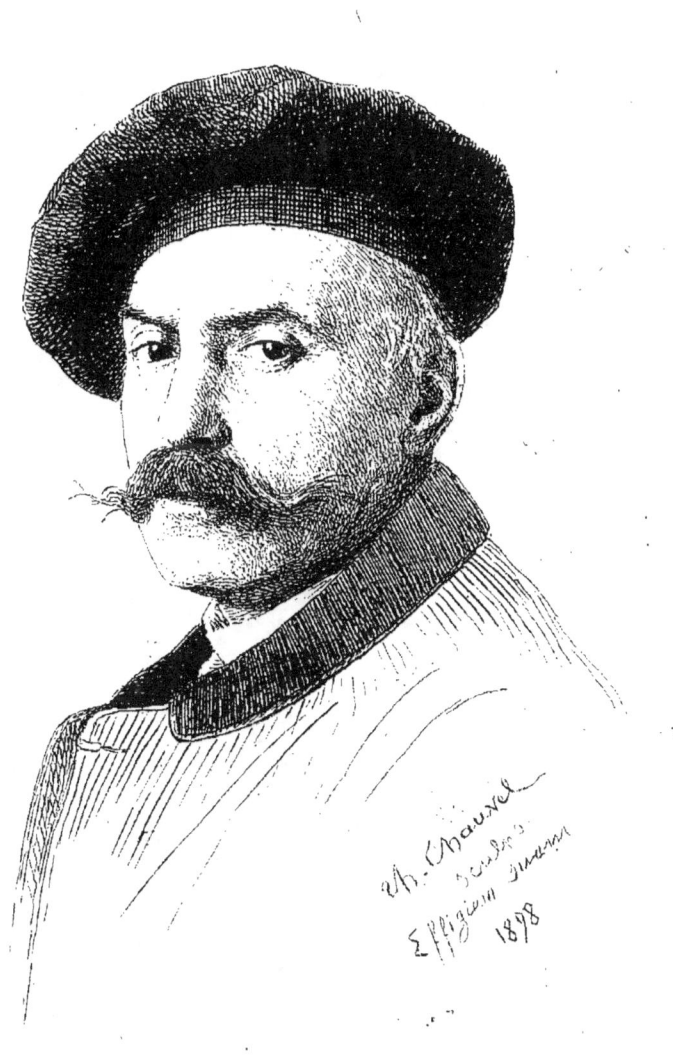

THÉOPHILE CHAUVEL

THÉOPHILE CHAUVEL, le maître-graveur de la *Saulaie*, de Corot, de la *Hutte,* de Rousseau, de la *Mare,* de Dupré, né à Paris le 2 avril 1831, appartient à la pléïade des paysagistes dont la forêt de Fontainebleau fut l'heureuse et féconde inspiratrice ; il faisait en effet partie de ce merveilleux groupe d'artistes si divers, rapprochés par un même amour de la nature : Corot et Rousseau, Millet et Diaz, Daubigny et Decamps, Paul Huet, Anastasi, Lavieille, Karl Bodmer, J.-J. Bellel, Charles Jacque, Troyon, Célestin Nanteuil, Edme Saint-Marcel, Chintreuil, Rosa Bonheur, A.-R. Véron, Eugène Cicéri, Jules Laurens, Aligny, Harpignies, G. Jadin, Pasini, Ph. Ledieu, Allongé, Amédée Besnus, O. de Penne et d'autres que nous oublions !

Chauvel, fasciné dès son jeune âge par le charme attirant de cette forêt, était allé habiter sur ses confins, à Marlotte, devenu depuis centre de villégiature ; mais à l'époque où Chauvel, ses camarades et ses confrères s'y établirent, Marlotte n'était qu'un village à peu près ignoré des touristes ; les cours des fermes sales, mais pittoresques, y pullulaient, les toits de chaume également ; d'hôtel point, naturellement, deux modestes auberges seulement hospitalisaient les passagers s'aventurant à Marlotte ou plutôt y échouant : l'une, tenue par le menuisier Saccault, l'autre, par la femme du maître-tisserand Antony. Cette dernière, préférée par la colonie naissante des peintres, devait bientôt devenir, grâce à eux, réputée.

A Marlotte, comme à Barbizon d'ailleurs, les artistes se considéraient chez eux : on venait si rarement les déranger dans leur agréable retraite ! Aussi la simplicité la plus complète régnait-elle dans la mise, la licence la plus grande éclatait-elle dans les paroles. Pourtant, — ceci se passait vers 1850 — les aimables hermites furent troublés dans leur quiétude : un homme grave, à apparence de magistrat, sa femme et leur enfant, tous trois montés sur un seul âne, s'arrêtaient surpris par la nuit, et force leur avait été d'accepter le gîte rustique offert par « la mère Antony » ; celle-ci, d'ailleurs, pour engager ces « notables inconnus » n'avait pas manqué de vanter l'excellente compagnie dans laquelle ils se trouveraient : des artistes !

Les nouveaux venus attaquaient le repas, lorsque la bande rentra ; le spectacle qui s'offrit alors aux yeux des inconnus les terrifia : l'un des artistes revenait, sa blouse tachée et lacérée par les rochers ; un autre, en cheveux longs et barbe hirsute, avait arboré, comme chef de la petite bande, une plume de faisan sur un chapeau inénarrable ; un troisième, l'air minable, mais tapageur, interpellait bruyamment ses camarades, qui, bras dessus, bras dessous, psalmodiaient la chan-

son de Musette ; assis à l'unique table d'hôte de l'auberge, nos peintres s'aperçurent bien vite de la crainte écrite sur les visages et tentèrent de la dissiper ; mais leur langage ésotérique, tout émaillé de termes romantiques à l'usage des seuls initiés, les plaisanteries toujours fantastiques, souvent spirituelles, par-

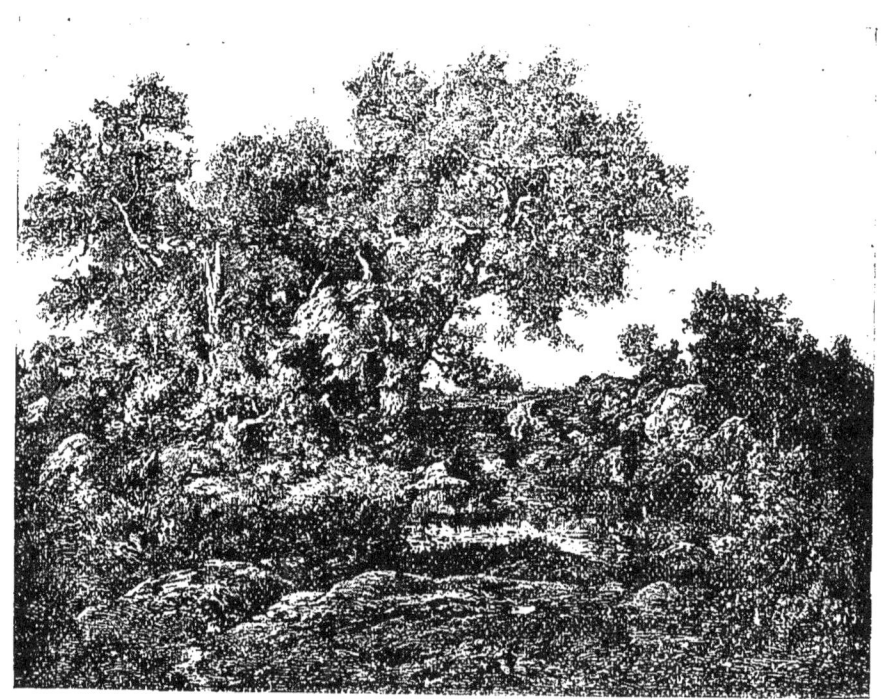

La Hutte, de Th. Rousseau.

fois scabreuses à l'adresse du « bourgeois », les saillies enfin, sabrant avec désinvolture les conventions sociales acceptées, tout cela au contraire entretenait l'erreur. A un moment même, le mari jugeant à propos d'imposer quelque respect, exhiba une paire de pistolets, insinuant d'une voix mal affermie : *C'est pour les mauvaises rencontres !*

On pense combien les rapins se prirent à rire de la confiance fort limitée, montrée à leur endroit ; tout cependant a une

limite en ce monde : on finit par s'expliquer, s'entendre, et c'est en bon accord que, trois jours après cette aventure, on se quitta. Le souvenir de cette anecdote est resté gravé dans la mémoire des acteurs survivants sous le nom « la fuite en Égypte », en raison de l'âne qui servait aux pérégrinations des excursionnistes. Parmi ces acteurs se trouvait Chauvel qui, avant d'être graveur, voulut être peintre.

Souvent accompagné de Jules Laurens, le peintre paysagiste, auteur de fort intéressantes lithographies sur lesquelles nous reviendrons quelque jour, et dont il appréciait le talent et les avis, il explora surtout la partie de la forêt de Fontainebleau, proche Marlotte : les Trembleaux, la Mare-aux-Fées, la Gorge-aux-Loups, le Long-Rocher, etc., où il puisa les motifs d'eaux-fortes originales.

Aligny, hôte assidu de la forêt, et Jean-Jacques Bellel, mort dernièrement, l'aidèrent de leurs conseils ; c'est sous leur influence rigide qu'il devint à la fois habile et épris d'exactitude ; toutefois, ce que pouvait avoir de trop conventionnel l'enseignement de ces deux peintres, qui enserraient les lignes du paysage comme on sertit les profils d'un vitrail, était logiquement corrigé pour Chauvel par la vue des tentatives heureuses — jugées combien audacieuses, alors — des jeunes paysagistes ses camarades, travaillant en face de la nature.

Chauvel, poursuivant avec ardeur ses études de peintre, songea à se présenter en 1854 au concours de Rome pour le paysage historique, encore en vigueur, et obtint le second prix ; le sujet imposé aux concurrents était une églogue du doux Virgile, *Lycidias et Moeris,* où le poète latin, chassé de sa maison de campagne, s'est peint, sous la figure de Moeris, allant à Rome, implorer la protection de César Octavien contre le centurion Arius, son oppresseur. Ayant échoué en 1857 — ce prix était décerné tous les quatre ans et fut définitivement

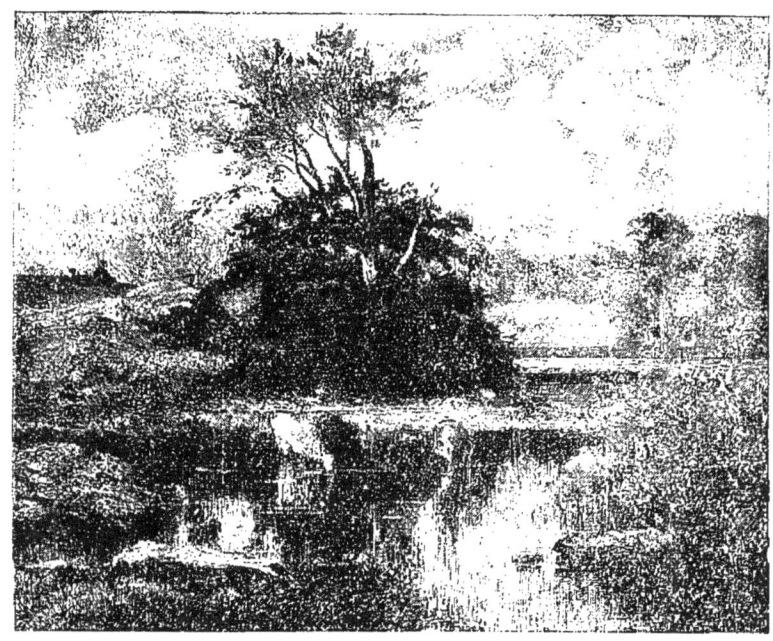

La Mare, de Dupré.

supprimé en 1861 — Chauvel ne put se représenter. C'est alors qu'il se tourna vers la gravure.

Nous glissons volontairement dans cette étude sur l'œuvre peint de Chauvel, car c'est le chalcographe que nous envisageons exclusivement ici ; nous ne reviendrons donc plus, au cours de ces pages, sur le peintre, nous les consacrons au graveur et au lithographe.

Dans le domaine de l'estampe, Th. Chauvel débuta en 1855 par une lithographie d'après son maître Bellel, les *Gorges de Montpairon*.

De 1861 à 1867, Chauvel s'adonna assidûment à l'eau-forte, et comme tous les peintres, ce fut d'abord l'eau-forte originale qui l'attira, poussé dans cette direction, d'ailleurs, par Cadart, enrôlant à sa suite les artistes désireux de manier la pointe ; et, si dans l'œuvre gravé de Chauvel, ses planches

personnelles, petites la plupart, ne s'imposent pas comme des productions d'un mérite supérieur, il en est qui attestent, cela est indéniable, de réelles qualités. Citons les suivantes : *Aux Trembleaux, Solitude, Pommier à Fleury, Au Jehan de Paris, Le Repos, Vaches dans les genets, les Saules à Neuilly.* Bientôt, il reprenait le crayon lithographique pour reproduire en vue du *Musée Universel,* d'Édouard Lièvre, l'*Orage,* de Diaz, traité avec une grande puissance d'effet, où le crayon gras de l'artiste lutte de force, d'intensité lumineuse, avec la solidité de touche du peintre, avec la chaleur de sa coloration ; le *Chemin creux* ou le *Chariot,* de R. P. Bonington, au contraire, d'une facture argentine et blonde, digne du maître traduit ; la *Veillée,* de J.-F. Millet, d'une harmonieuse tonalité caressée de délicates vibrations et trop peu répandue à cause de sa rareté.

En 1870 et 1873, les lithographies que nous venons de désigner valurent à Chauvel, avec le *Pont de Grez,* de Corot, le *Vaisseau fantôme,* de Ch. Meryon, et la *Lisière de bois,* de Th. Rousseau, ses deux premières médailles.

L'œuvre lithographique de Chauvel ne compte en tout que quinze pièces, mais quelles pièces ! toutes magnifiques, entr'autres, outre celles déjà indiquées, le *Paysage de Normandie* ou la *Chaumière,* d'Eugène Isabey, un chef-d'œuvre de rendu (1) ; les *Vaches à l'abreuvoir,* de Troyon, d'une impression légère et préférable, à notre avis, à la reproduction du même tableau, exécutée à l'eau-forte également par Chauvel ; enfin, l'*Enclos,* d'Émile Van Marke, œuvre capitale et chef-d'œuvre (2). Ajou-

(1) Le lithographe a imité, avec une vigueur remarquable, les touches de pinceau de cette esquisse fougueuse (H. Béraldi).

(2) Ce n'est pas de la lithographie, c'est de la peinture ! les touches de crayon sont aussi grasses, aussi pulpeuses que celles du pinceau le plus nourri. Et avec cela, quelle aisance de travail ! Quelle incomparable virtuosité ! On y chercherait en vain la moindre trace d'hésitation, le plus léger repentir ; tout y semble venu d'un seul jet, comme si le traducteur n'avait abordé la pierre qu'après avoir

tons que la majorité de ces lithographies, hormis le *Camp arabe* appartenant à la Chalcographie du Louvre, le *Vaisseau Fantôme* et le *Chien basset,* demandés par Philippe Burty, l'un des puissants pionniers de l'eau-forte, ayant été imprimées à peu d'exemplaires, sont devenues presqu'introuvables, ce

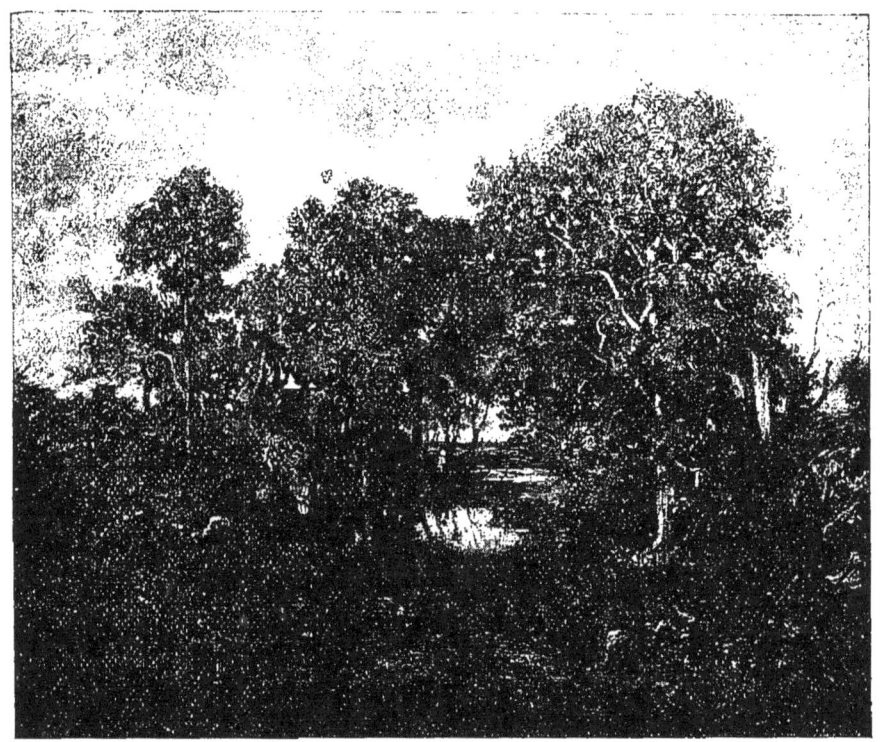

La Mare, de Th. Rousseau.

qui, auprès de nombre d'amateurs, prête un attrait de plus, crée un désir plus violent de les posséder.

Mais les procédés d'art ont inévitablement leurs périodes de prospérité et de décadence, de vogue et de discrédit ; la lithographie, prospère et choyée jusque vers 1850, se voyait enfin

longuement étudié tous les effets du tableau et les avoir pour ainsi dire appris par cœur.... (fragment d'une lettre qui nous a été écrite au sujet de l'*Enclos*, et qui nous a paru intéressant à reproduire).

délaissée pour l'eau-forte qui, abandonnée depuis le commencement du XIX^e siècle, depuis la disparition de J.-J. de Boissieu, de Duplessi-Bertaux, de Vivant-Denon, réapparaissait, brillant d'un nouvel éclat, grâce à des peintres comme Paul Huet, Charles Jacque, Eugène Bléry, Alphonse Legros, J.-F. Millet, Corot, Daubigny, Théodore Rousseau, Eugène Delacroix, Decamps, Th. Chassériau, Saint-Marcel, Chifflart, puis avec Berthault, Bracquemond, Meryon, Jacquemart, Gaucherel, Flameng, Rajon... Il n'y en avait plus alors que pour l'eau-forte, les préfaces échevelées et enthousiastes des *Albums de Cadart* en font foi (1) ; sous la main des peintres, l'eau-forte montra les ressources multiples du procédé, sa variété et sa souplesse ; sous celle des graveurs intelligents, elle inaugurait la traduction par la taille libre, reprenant sa revanche contre les excès de rangement et de froideur de la taille académique mis à la mode par les élèves ou les maladroits imitateurs de Bervic, puis de Martinet ; et l'essor devenait alors tel dans ce mouvement, que des burinistes avérés comme Henriquel-Dupont, des prix de Rome comme Flameng, Waltner et Laguillermie, quittaient le burin rigide pour prendre la pointe et graver par la taille capricieuse et souple.

Théophile Chauvel qui, dès 1861, avait mordu quelques paysages, coopéra au mouvement de renaissance de l'eauforte, en mettant sa pointe savante et experte au service de la traduction : il n'était pas de mode alors pour jouer à l'esprit fort, de blaguer toute la gravure de reproduction, et l'on savait conséquemment reconnaitre le mérite partout et sous

(1) N'est-ce d'ailleurs pas dans l'un de ces *Albums* qu'un fantaisiste de grand talent, Félix Buhot, traçait en guise de frontispice, en 1877, cette planche dénommée *l'Enterrement du Burin* ? De la lithographie il n'en était même plus question : on ignorait Fantin-Latour, — Raffet n'était pas compris et l'on oubliait Mouilleron et ses contemporains.

quelque forme qu'il se manifestât ; il eût fallu aussi une mauvaise grâce insigne pour contester le talent des reproducteurs de la rénovation, la plupart d'entr'eux ayant fait des études

Le Tronc d'Arbre, de Diaz.

serrées de peinture ou de dessin, apportant par cela même une observation quintessenciée dans l'interprétation des œuvres d'autrui. Chacun, au contraire, aidait de son mieux pour propager le procédé prisé : Charles Blanc fondait la *Gazette des Beaux-Arts,* Cadart des *Albums* annuels, Léon Gauchez, l'*Art*...

Dans cette dernière revue, exclusivement réservée à l'eau-forte, et arrêtée en 1895, Chauvel y donna le meilleur de son œuvre et ce n'est pas trop dire qu'il contribua largement à son succès ; c'est dans *l'Art* que nous retrouvons en effet, outre deux ou trois eaux-fortes originales, les planches qui ont dûment établi la réputation de Chauvel, comme : la *Hutte* et la *Mare*, de Th. Rousseau, le *Tronc d'arbre*, de Diaz, la *Mare* et la *Barque*, de Dupré, la *Falaise*, de Van Marke, le *Printemps*, de Daubigny. D'ailleurs, six ans après la mort de Léon Gaucherel, « le père de l'eau-forte », qui avait été chargé par M. Léon Gauchez de la direction artistique de la publication, Chauvel en eut à son tour cette responsabilité, M. Gauchez ayant, en maintes circonstances, apprécié en lui l'homme, le connaisseur et l'artiste.

Tandis qu'en 1874 et les années suivantes il exécutait dans un format restreint les typiques estampes que nous venons de citer, dès 1875 pour Goupil et Georges Petit d'abord, puis à partir de 1884 pour Arthur Tooth, il gravait d'autres superbes cuivres d'une dimension beaucoup plus considérable et qui lui ont valu presque toutes un très légitime succès.

Pour Goupil et Georges Petit, il eut à traduire Corot, Rousseau, Diaz et Daubigny, et se surpassa en face de Corot ; devant ce tendre maître, à l'âme d'églogue, Virgile du paysage, tout en conservant sa grande maîtrise de métier, Chauvel assouplit sa facture, devenue discrète, allégit sa morsure, devenue vaporeuse, subordonnant l'une et l'autre à la touche aérienne, à la vision poétique de l'illustre paysagiste ; aussi a-t-il laissé d'après Corot des estampes en tous points admirables, valant, comme l'écrivait M. Gustave Geffroy, des créations : *il ne faut pas se lasser de dire et de répéter que le graveur fait œuvre originale, même par la reproduction, par le seul fait qu'il transpose une œuvre d'un art dans un autre et qu'il fait de la peinture une gravure, qu'il lui faut trouver un*

moyen nouveau et logique pour exprimer, par des blancs et des noirs, les qualités de lumière et d'ombre, de couleurs et de nuances, de rapports et de valeurs qui doivent exister dans l'œuvre à reproduire. M. Théophile Chauvel, ajoute plus loin M. Geffroy, au sujet de ses Corot, *a gravé l'impalpable, fait passer sur son cuivre les vapeurs, les souffles, la poésie de l'espace. C'est la preuve de sa maîtrise et l'honneur de son œuvre* (1).

N'est-ce pas encore l'avis de M. Roger-Milès, lorsqu'il émet cette pensée : ... *Lorsque l'artiste, qui a conduit son œuvre à la dernière morsure, s'aperçoit qu'il n'a pas été trompé ; lorsqu'il retrouve sur l'épreuve humide... une impression identique à celle que provoquait en lui la vue du tableau, quelle joie... Qui oserait donc dire qu'à ce moment le graveur n'a pas le droit de se considérer comme un créateur ?* (2)

Nous voilà loin de l'ostracisme affiché par certains critiques à l'égard de la gravure de reproduction, d'où qu'elle vienne!

Nous nous plaisons à citer, d'après Corot, dans l'ordre des dates : *L'Étang* (1875), la *Saulaie* (1880), le *Batelier* (1881), *Ville d'Avray* (1882), l'*Abreuvoir* (1891), la *Moussière*, effet du matin (1898), cette dernière planche, exceptionnellement de proportions minimes, publiée par la *Revue de l'Art ancien et moderne*. Entre ces eaux-fortes, d'une supériorité indiscutable, rien n'est délicieusement souple et exquis comme la *Saulaie*, qui remporta au Salon la première médaille d'honneur affectée à la section de gravure (1881), et assurera l'immortalité à son nom. Tout le génie de Corot, sentiment enchanteur de l'atmosphère, symphonie des masses brumeuses, synthèse bien personnelle des formes, tout cela est noté par Chauvel avec un charme qui fait de sa planche l'expression définitive de la traduction du tableau, l'évocation la plus parfaite qui puisse en être transmise dans un art différent.

(1) *Le Journal*, 20 novembre 1898.
(2) Catalogue de l'Exposition d'eaux-fortes de Th. Chauvel, novembre-décembre 1898.

D'après Rousseau et Diaz, pour Goupil, il grava le *Nid de l'aigle* et l'*Orage,* et d'après Daubigny, pour G. Petit, *Solitude.*

Cependant, les éditeurs français, malgré le talent des graveurs, faisaient de moins en moins appel à leur savoir ou leur demandaient la reproduction d'œuvres secondaires ; nous n'avons pas à juger les raisons qui les guidaient à agir ainsi, nous constatons simplement un fait; c'est alors que l'Angleterre et l'Amérique eurent recours aux graveurs français, d'où la série des eaux-fortes de Th. Chauvel d'après les peintres de la Grande-Bretagne en faveur dans leur patrie, B. W. Leader, W. Orchardson, J. E. Millais, Vicat-Cole, Heffner. Là encore il a fait montre d'une virtuosité toujours égale : *February fill Dike,* d'après W. Leader ; *Sabrunas Stream,* du même artiste ; *Lingering Autumn,* d'après J. E. Millais ; *Summer Shovers,* d'après Vicat-Cole ; *l'Énigme,* d'après Orchardson ; enfin *A Wet Roadside,* d'après Leader en sont la preuve. Constatons enfin par l'*Enigme,* d'Orchardson, comme par le *Retour du Bal,* de Gervex, que lorsqu'il le fallait, Chauvel, paysagiste, savait traiter la *figure* avec un talent peu commun.

<center>*
* *</center>

Nous avons, au cours des précédentes lignes, suffisamment énuméré de planches de Théophile Chauvel pour être en mesure de définir, d'analyser, avant le catalogue complet de son œuvre gravé, les tendances qui caractérisent cet œuvre, composé actuellement de cent cinquante pièces, dont beaucoup de très grandes dimensions ; son œuvre atteste, à notre avis, trois manières, ou mieux trois formes de son talent : la première forme, celle des eaux-fortes originales, période de jeunesse surtout, est légère, simple, avec une intention de style, ressouvenir, certainement, de ses concours de Rome et de ses maîtres Picot, Aligny et Bellel ; les motifs en sont généralement bien choisis. Cette série renferme quarante-sept pièces, y

compris le paysage publié dans ce volume et les deux portraits que Chauvel s'est fait de lui-même.

Immédiatement après succèdent les eaux-fortes d'après Corot, Rousseau, Diaz, Dupré, Daubigny, Van Marke : l'aimable créateur s'est dédoublé d'un traducteur ; mais combien Chauvel, dans ses reproductions d'après les peintres, ses émules de Marlotte ou de Barbizon, a mis à profit la science qu'il

Le Chemin creux, de Bonington.

possédait pour lui-même et acquise par des études réitérées de dessin d'après nature. La puissance de la morsure dans ses plus belles interprétations d'après les maîtres-paysagistes français — nous disons intentionnellement les plus belles, un choix s'imposant, même dans l'œuvre le plus ténu — la puissance de la morsure, disons-nous, est merveilleuse d'audace et de sage nervosité et ne le cède guère à l'acuité, à la précision, au pittoresque du trait ; la taille aisée et comme jetée au hasard — hasard très calculé — fait naître de ce hasard voulu une facture chaude, vibrante et spirituelle, une

saveur et un ragoût particuliers ; on y sent circuler l'air ; le scintillement de la lumière est exprimé avec une habileté empoignante, on saisit enfin jusqu'à la touche, particulière à chacun des peintres ; en résumé, tout est rendu dans les eaux-fortes de Chauvel avec la plus vive compréhension, la pointe-sèche ou le burin venant en dernier lieu, mais à bon escient, relier les heurts inexplicables produits par l'acide, envelopper les plus subtiles valeurs, les graduer, sans les revêtir pour cela de monotonie, de rondeur, ni de fadeur. Cette constante recherche de la vérité du détail, envisagé comme forme, comme valeur et comme expression, ne fait jamais perdre de vue au graveur, l'esprit et le caractère de l'ensemble ; elle concourt, par sa justesse, à la vérité de l'effet général. C'est ici que se placent ses paysages pour l'*Art,* pour Goupil et pour Georges Petit, planches qui le consacrent le graveur incomparable des paysagistes de Fontainebleau.

Enfin la troisième évolution du solide talent de Chauvel s'accuse dans ses gravures d'après les artistes anglais ; dans ces interprétations, il a porté à la perfection l'entente des valeurs, l'harmonie de l'effet, l'agrément de l'ensemble, le charme du détail. Néanmoins, s'il s'est permis de critiquer des œuvres d'un rendu si affiné, on doit reconnaître que ces traductions n'ont pas les beautés absolues des estampes que nous avons compris dans la seconde manière du maître-graveur : il est vrai qu'à Corot, Diaz, Rousseau, Dupré ont succédé Leader, Millais, Heffner, Vicat-Cole. Chauvel alors, en dépit de déductions des plus sagaces, n'a pu mettre entièrement à profit dans la copie de tableaux composés avec moins d'unité et d'une coloration moins harmonieuse, les ressources de sa science et de son art ; et il fallait un artiste doué comme il l'est pour en tirer un aussi heureux parti.

<div style="text-align:center">*
* *</div>

Il ne faudrait pas conclure, par ce qui précède, à la disparité de ses eaux-fortes ; son œuvre est homogène quand même, par la science de rendu qui l'a mis hors de pair.

Théophile Chauvel, dont l'œuvre s'élabore chaque jour avec la maestria et en même temps la sincérité de jadis, avait été nommé chevalier de la Légion d'honneur en 1879, pour sa lithographie, *l'Enclos;* en 1896, il recevait la rosette d'officier, à la suite de l'exposition organisée pour fêter le Centenaire de la Lithographie : si nous ajoutons deux des quatre récompenses remportées par l'auteur de la *Saulaie* aux Salons, il est curieux de constater que Chauvel, surtout aqua-fortiste, a dû ses distinctions et la plupart de ses récompenses à ses quelques seules lithographies, d'ailleurs exquises, nous l'avons déjà dit.

Jusqu'à présent, nous avons parlé de l'artiste, il est juste de dire quelques mots de l'homme : simple, méthodique et enthousiaste à la fois, Chauvel est resté modeste au milieu de ses succès, sans que son caractère élevé et généreux ait été pour cela obligé d'abdiquer les nobles aspirations qui font l'artiste ; aussi un jour, on lui dit ironiquement : *On ne vit pas de gloire !* — *Oui ! mais la gloire fait vivre,* put-il répondre en toute conscience, se dépeignant involontairement tout entier dans ce mot....

Tout homme peut être aussi jugé par son intérieur : celui de Chauvel est des plus simples ; il ne croit pas au décorum à outrance de notre temps, de ce décorum qui ne déguise qu'imparfaitement l'impuissance ou affiche les sottes prétentions ; pour lui, comme pour les véritables artistes d'ailleurs, la richesse réside toute dans l'œuvre élaboré, cette réalité du rêve !....

CATALOGUE

Observations générales. — Le numérotage adopté pour le présent catalogue est celui déjà donné par M. Henri Béraldi, dans ses *Graveurs du XIXe siècle*, où il décrit — en 1886 — cent quatorze pièces divisées en trois séries logiques : les eaux-fortes originales, les eaux-fortes de reproduction, les lithographies ; en consacrant une monographie séparée à Théophile Chauvel, nous avons cru bon de décrire tous les états susceptibles d'être décrits des œuvres de cet artiste, ce que n'a pas fait M. Béraldi pour les estampes de Théophile Chauvel ; et tout en suivant les trois classifications de notre érudit confrère, au lieu, dans les seconde et troisième séries, de ranger les pièces par leur date d'apparition, nous les avons classées sous le nom des maîtres qu'elles traduisent, et ceci dans le but de faciliter les recherches des amateurs ; ce léger changement nous a porté à rejeter à la fin de la description de chaque pièce, le numéro, enfermé entre parenthèse. Pour que l'amateur puisse aussi juger l'ensemble de l'œuvre par année, nous avons ajouté, à la suite du catalogue, une liste succincte des œuvres de Th. Chauvel, rangées par leur date d'apparition.

Nous avons désigné plusieurs pièces de l'œuvre sous un autre titre que celui donné précédemment par M. Béraldi, ces pièces ayant été publiées sous le titre que nous leur consacrons et non sous celui adopté par notre confrère.

Nous indiquons enfin avec des *capitales* les titres des pièces éditées avec un titre, et en *italiques*, les eaux-fortes ou lithographies auxquelles il a fallu au contraire en trouver un.

Une dernière remarque nous reste à faire : tous les états des planches de Th. Chauvel, jusqu'à celui avant la lettre, ont été tirés à trois ou quatre exemplaires au plus ; ces états sont donc très rares ; nous constatons ceci dans nos observations générales pour n'avoir pas à faire continuellement cette constatation presqu'à chaque œuvre.

EAUX-FORTES ORIGINALES

Le Charriot. Dans un chemin étroit et raviné, bordé à gauche par un massif d'arbres d'où se détache un grand chêne, passe un charriot se dirigeant vers le fond. On lit à gauche dans le champ même de l'estampe : *Chauvel*, et du même côté sous le trait carré : *Chauvel 61.* (**1**).

<div style="text-align:center">Haut., 145 millim. ; larg., 112.</div>

1er état. A l'eau-forte pure (presqu'au trait). Quelques épreuves seulement.
2e — Poussé à l'effet. Rare.

Cette légère eau-forte, début de graveur de Chauvel, a été exécutée d'après une étude peinte, comme d'ailleurs la plupart de ses planches originales.

<div style="text-align:center">CAHIER DE 6 EAUX-FORTES ET 1 TITRE

(*Cadart et Chevalier*).</div>

(N° 1). *Les Saules à Neuilly.* Sur la gauche du motif un groupe de saules au bord de la Seine ; à droite, derrière quelques broussailles, un bateau. Sous le trait carré à gauche : *T. Chauvel 61 A. F.* (**2**).

<div style="text-align:center">Haut., 202 millim. ; larg., 139.</div>

1er état. A l'eau-forte pure.
2e — Le terrain et le feuillé des arbres terminés à la pointe-sèche, avant le nom de Delatre.
3e — On lit à droite : *Imp. Delatre Paris.*

(N° 2). *Le Héron.* Au premier plan, une mare ombragée sur la droite de hauts arbres ; sur le devant, au bord de la rive, un héron. La signature : *T. Chauvel 61* se lit à gauche sous le trait carré. (**3**).

<div style="text-align:center">Haut., 200 millim. ; larg., 136.</div>

(N° 3). *Les Vaches près du moulin à eau.* Le moulin se trouve vers la gauche de l'estampe, à la suite d'un massif d'arbres et de buissons ; au premier plan et vers le milieu du sujet, trois vaches dont une couchée. On lit à gauche sous le trait carré : *T. Chauvel 61.* (**4**).

<div style="text-align:center">Larg., 208 millim. ; haut., 130.</div>

1er état. Avant le nom de Delatre.
2e — On lit à droite : *Imp. Delatre Paris.*

(N° 4). *Chevaux au bord de la Seine.* Deux chevaux conduits par un maquignon s'abreuvent dans un petit bras de la Seine. Sous le trait carré à gauche : *T. Chauvel sc.* Eau-forte très légère. (**5**).

Larg., 207 millim. ; haut., 117.

Planche non publiée.

(N° 4bis). *Le même motif,* gravé une seconde fois, et poussé à l'effet. Même signature touchant le trait carré. (**6**).

Larg., 205 millim. ; haut., 118.

1er état. A l'eau-forte pure.
2e — Avec de nouveaux travaux fortement mordus.
3e — Le cheval blanc est teinté.
4e — Quelques arbres ajoutés sur la gauche : le clocher qui se voyait dans le fond du même côté, a disparu.
5e — On lit à droite : *Imp. Delatre Paris.*

M. Henri Béraldi *signale encore une répétition de cette pièce ; il y a là une petite erreur, de l'avis même de Chauvel, qui se souvient bien n'avoir gravé que les deux planches que nous décrivons.*

(N° 5). *Aux Trembleaux près Marlotte* (une ancienne carrière de grès). 1862. Dans l'angle droit on lit : *T. Chauvel.* (**7**).

Larg., 180 millim. ; haut., 131.

1er état. Avant le nom de Delatre.
2e — On lit à droite : *Imp. Delatre Paris.*

(N° 6). *Chênes de roches* (Gorge-aux-Loups). A gauche deux chênes de roches formant voûte. Au-dessus du trait carré à droite, la signature : *T. Chauvel.* (**8**).

Haut., 172 millim. ; larg., 128.

1er état. Avant le nom de Delatre.
2e — On lit à droite : *Imp. Delatre Paris.*

(N° 7). Titre. On lit sur une pierre carrée : SIX EAUX-FORTES *par* T. CHAUVEL 1862 *Cadart et Chevalier r. Richelieu 66,* et au-dessus du trait carré : *Imp. Delatre r. des Feuillantines 24.* (**9**).

Haut., 125 millim. ; larg., 090.

SECOND CAHIER DE 6 EAUX-FORTES ET 1 TITRE

(Cadart).

(N° 1). *Retour du marché.* Au milieu d'une route bordée à droite et à gauche, au premier plan, par quelques arbres se réunissant dans le haut, s'avance une paysanne montée sur un âne. Dans le champ de l'estampe : *T. Chauvel 1862.* (**10**).

Larg., 195 millim. ; haut., 135.

1er état. A l'eau-forte pure.
2e — Terminé ; le ciel est teinté dans le bas.
3e — On lit à droite : *Imp. Delatre Paris.*

(N° 2). *Le Moulin à vent.* Le moulin est à droite et au fond, à moitié caché par un monticule limitant une route tournante qui aboutit à une mare ; quatre vaches conduites par une paysanne viennent s'y abreuver. On lit à gauche, au-dessus du trait carré : *T. Chauvel 62.* (**11**).

Haut., 208 millim. ; larg., 163.

1er état. Eau-forte avancée.
2e — La vache la plus rapprochée de la mare, restée blanche dans l'état précédent, est noire dans celui-ci.
3e — Le terrain du premier plan à gauche est couvert de travaux à la pointe-sèche.
4e — Avec des tailles très serrées sur la partie du ciel bordant l'horizon.
5e — Terminé ; la petite colline du fond s'accuse nettement sur le ciel.
6e — On lit à droite : *Imp. Delatre Paris.*

(N° 3). *Sous les noyers.* (Vue prise à St-James, Manche). Groupe de quatre arbres ; sur le devant du motif une mare et tout à fait au premier plan deux hommes étendus. — Sur le terrain à droite : *T. Chauvel 62.* (**12**).

Larg., 208 millim. ; haut., 159.

1er état. A l'eau-forte pure.
2e — La planche reprise à la pointe-sèche.
3e — Le chemin est couvert de tailles légères.
4e — Le ciel est indiqué par plusieurs sens de tailles.

(N° 4). *Le Passage du gué.* Un troupeau de sept bœufs conduits

par un pâtre à cheval, traverse une rivière à gué. On lit au-dessus du trait carré à droite : *T. Chauvel 62.* (**13**).

Larg., 210 millim. ; haut. 110.

1er état. A l'eau-forte pure.
2e — L'eau est teintée par des travaux à la pointe-sèche.
3e — La planche couverte de nombreux travaux accentuant et changeant l'effet général.

(No 5). *Le Buisson.* A droite un haut buisson ; au premier plan une petite mare près de laquelle on voit un moine assis. 1863. (**14**).

Haut., 205 millim. ; larg., 145.

1er état. A l'eau-forte pure, le ciel blanc ; avant le nom du graveur.
2e — Poussé à l'effet ; indication du ciel tourmenté. On lit à droite : *T. Chauvel.*
3e — Avec de nouveaux travaux à la pointe-sèche ; les lettres formant le nom de l'artiste sont légèrement doublées.

(No 6). *Le Repos.* Biche et Cerf couchés à droite au pied de chênes, dans un fourré. (Ce motif pris au Bas-Bréau se retrouve dans la toile de Karl Bodmer qui figure au Musée du Luxembourg). On lit au-dessus du trait carré à droite : *T. Chauvel 62.* (**15**).

Haut., 205 millim. ; larg., 140.

1er état. A l'eau-forte pure, le ciel blanc.
2e — Avec une indication de ciel.
3e — Avec des travaux à la pointe-sèche dans les feuillages.

(No 7). Titre. Arbre dépouillé, dans des roches. Sur une des roches on lit : *Eaux-fortes par T. Chauvel*, et sous le trait carré : *A Cadart ed. r. richelieu 66 — imp. Delatre r. s. jaques 303.* (**16**).

Haut., 115 millim. ; larg., 095.

Solitude. Paysage accidenté et boisé ; au premier plan vers la droite un jeune garçon se penche pour boire à une mare. On lit à gauche dans la gravure même : *T. Chauvel 62.* (**17**).

Larg., 255 millim. ; haut. 208.

1er état. A l'eau-forte pure.
2e — Avec des contre-tailles dans l'eau.
3e — Les roseaux du premier plan à droite sont teintés par des tailles horizontales.
4e — Avec la lettre et le no 41.

Planche publiée par A. Cadart dans l'Album de la *Société des Aquafortistes* ; les bonnes épreuves portent en filigrane, dans le papier : AQUAFORTISTES, et sont tirées sur papier de Hollande ; il en a été tiré également des épreuves sur Chine fixé, et les épreuves avant la lettre l'ont été généralement sur papier du Japon : il en existe, ainsi que d'ailleurs la majorité des eaux-fortes publiées dans les Albums annuels de Cadart, de fausses épreuves avant la lettre, obtenues au moyen d'une bande de papier couvrant la lettre gravée.

PASSAGE DE LA TERNOISE. Six vaches débouchant de la droite et conduites par un berger, s'acheminent vers la rivière. On lit dans la partie gravée, à droite : *T. Chauvel 62*. (**18**).

Larg., 272 millim. ; haut., 187.

1ᵉʳ état. A l'eau-forte pure.
2ᵉ — La planche reprise à la pointe-sèche ; l'excavation de terrain dans l'eau est poussée au noir.
3ᵉ — Les parties lumineuses des animaux sont teintées.
4ᵉ — Le graveur a ajouté des oiseaux dans le ciel, à gauche.
5ᵉ — Avec la lettre, et le chiffre 20 en haut à droite.

Planche éditée par A. Cadart dans la même publication.

CERFS EN FORÊT. A gauche, dans le bas d'une gorge (ce motif est un site de la Gorge-aux-Loups), un groupe de chênes sous lesquels un cerf debout et une biche couchée. On lit au-dessus du trait carré à droite : *T. Chauvel 63*. Cette eau-forte est improprement désignée par M. H. Béraldi sous le titre suivant : *Biches au repos*. (**19**).

Larg., 303 millim. ; haut., 220.

1ᵉʳ état. Eau-forte avancée, le ciel est blanc.
2ᵉ — Le ciel est teinté.
3ᵉ — Les blancs dans les feuillages des arbres de gauche, sont teintés.
4ᵉ — Les biches sont poussées au noir.
5ᵉ — Le graveur a ajouté un arbre près du bord de la planche à gauche.
6ᵉ — Avec la lettre, et le chiffre 223 dans le haut à droite.

Planche éditée par A. Cadart dans la même publication.

LA GRENOUILLE ET LE BŒUF (FABLE DE LA FONTAINE). Site montueux et boisé ; au premier plan une mare où l'on voit une vache ; à droite, sur une pierre, une grenouille. On lit dans l'estampe à gauche : *T. Chauvel*. (**20**).

Haut., 203 millim. ; larg., 148.

1ᵉʳ état. A l'eau-forte pure.
2ᵉ — Le feuillé de l'arbre du fond vers la gauche est teinté par des tailles horizontales.

3ᵉ état. Avec la lettre. Outre le titre, on lit sous le trait carré à gauche : *T. Chauvel sculp*ᵗ et à droite : *Imp. Delatre, Rue Sᵗ Jacques, 303, Paris*, et dans le haut le nᵒ 96.

Planche éditée dans la même publication.

La Montée à Saint-James (Manche). Dans le chemin, montant au village, une femme appuyée sur un bâton, le gravit. On lit dans la gravure à droite : *T. Chauvel. 1864.* (**21**).

<div style="text-align:center">Haut., 180 millim. ; larg., 120.</div>

Planche inédite.

Le même motif, gravé une seconde fois. On lit dans l'estampe : *T. Chauvel.* (**22**).

<div style="text-align:center">Haut., 175 millim. ; larg., 116.</div>

1ᵉʳ état. Le chemin est blanc.
2ᵉ — Le chemin est teinté.
Planche également inédite.

Le Moulin. Un moulin au bord de l'eau au pied d'une masse de hauts arbres ; sur le devant à droite, cinq canards. On lit au-dessus du trait carré à droite : *T. Chauvel 64.* (**23**).

<div style="text-align:center">Haut., 175 millim. ; larg., 117.</div>

1ᵉʳ état. A l'eau-forte pure.
2ᵉ — La planche terminée par des travaux à la roulette, principalement dans les arbres.
Planche inédite.

Pommier a Fleury. Au pied du pommier qui se voit au premier plan vers la gauche, un troupeau de moutons ; dans le fond, une ferme. On lit dans l'estampe même, à droite : *T. Chauvel. 1865.* (**24**).

<div style="text-align:center">Haut., 292 millim. ; larg., 220.</div>

1ᵉʳ état. A l'eau-forte pure.
2ᵉ — Le ciel, le terrain et les animaux sont recouverts de nouveaux travaux tracés à la pointe-sèche.
3ᵉ — Avec la lettre et le nᵒ 147.
Planche publiée par A. Cadart dans l'Album de la *Société des Aquafortistes*.

Intérieur de cour, à Fleury. Dans la cour à gauche, une paysanne assise sur une auge en pierre. On lit dans la gravure à droite : *T. Chauvel 65.* (**25**).

<div style="text-align:center">Haut., 278 millim. ; larg., 222.</div>

1ᵉʳ état. A l'eau-forte pure.

2ᵉ état. Avec des travaux à la pointe-sèche sur divers points de la planche. Planche inédite.

CARREFOUR DES GORGES D'APREMONT. A l'ombre de charmes dont le feuillage forme berceau, un homme est au repos. On lit à droite, au-dessus du trait carré : *T. Chauvel 66*. Cette eau-forte est cataloguée par M. Béraldi avec ce titre : *Les Charmes*. **(26)**.

<center>Haut., 205 millim. ; larg., 175.</center>

1ᵉʳ état. Avant le ciel.
2ᵉ — Avec une indication de ciel.
3ᵉ — Avec la lettre, le n° 259 et le nom de Delatre comme imprimeur.
4ᵉ — Le nom de Sarrazin remplace celui de Delatre ; les épreuves de cet état sont généralement tirées sur Chine fixé.

AU JEHAN DE PARIS (Forêt de Fontainebleau). A gauche un bouquet de quatre bouleaux ; à droite un sentier dans des roches. 1867. On lit à gauche : *T. Chauvel*. **(27)**.

<center>Haut., 170 millim. ; larg., 125.</center>

1ᵉʳ état. Avant la lettre.
2ᵉ — Avec la lettre.
Planche publiée par A. Cadart dans l'album de la *Société des Aquafortistes*.

Chemin à Saint-James (Manche). Sur un chemin en pente, on voit une femme tenant un panier au bras ; plus loin une autre femme, assise. 1867. On lit à gauche : *T. Chauvel*. **(28)**.

<center>Haut., 180 millim. ; larg., 120.</center>

Planche publiée dans : *Etchings and Etchers*, de Ph. Hamerton.
M. Béraldi signale, sans les décrire, deux états de cette estampe : il n'y en a en réalité qu'un seul ; les différences qui caractérisent les épreuves tiennent à la façon dont a été encrée la planche.

LE CHEMIN DE LA GRÈVE (Normandie). Au tournant du chemin on aperçoit une charrette qui va disparaître dans le fond ; sur la gauche une fillette descend un tertre au haut duquel est une chaumière. On lit dans le champ de l'estampe, à gauche : *T. Chauvel 64*. **(29)**.

<center>Larg., 178 millim. ; haut., 110.</center>

1ᵉʳ état. A l'eau-forte pure.
2ᵉ — Poussé à l'effet.
3ᵉ — Avec la lettre.
Cette planche a été publiée dans la *Gazette des Beaux-Arts*, 1ᵉʳ mai 1869.

Vaches dans les genets. A gauche, un massif d'arbres et, se dirigeant du même côté, quatre vaches conduites par une femme. Effet d'orage. On lit à droite au-dessus du trait carré : *T. Chauvel 70.* (**30**).

<div style="text-align:center">Larg., 188 millim. ; haut., 143.</div>

1^{er} état. A l'eau-forte pure.
2^e — Les herbes du premier plan sont ombrées.
3^e — Les feuillages se détachant sur le clair du ciel, sont couverts de nouveaux travaux.

Planche publiée dans le *Musée Universel*, d'Édouard Lièvre.

Près Aromanches. Vers la gauche un grand arbre en avant d'une ruelle de village. On lit dans la gravure à gauche : *Th. Chauvel 73.* (**31**).

<div style="text-align:center">Haut., 138 millim. ; larg., 120.</div>

1^{er} état. A l'eau-forte pure.
2^e — La planche terminée à la pointe-sèche ; les nuages indiqués avec plus de précision.

Planche gravée pour un amateur et restée inédite.

ENVIRONS DE ROUEN. Une bergère assise au pied d'un arbre à droite, garde quelques moutons ; à gauche la Seine. On lit au-dessus du trait carré, à gauche : *Th. Chauvel 73.* (**32**).

<div style="text-align:center">Larg., 210 millim. ; haut., 145.</div>

1^{er} état. A l'eau-forte pure, le ciel blanc.
2^e — Avec indication de nuages.
3^e — Le tronc du pommier resté blanc est couvert de tailles.
4^e — Le mouton debout près de celui couché, a le ventre teinté.
5^e — Avec une indication de pluie ; le tronc du pommier redevenu blanc.
6^e — L'eau près du trait carré de gauche a été ombrée plus fortement.
7^e — Deux légères tailles sont gravées sur le tronc du pommier ; avant la lettre.
8^e — Avec la lettre.

Planche publiée dans l'*Illustration nouvelle*, 1874 (A. Cadart, éditeur).

A SAMOIS PRÈS VALVINS. Au premier plan deux oliviers et plus vers le fond un autre olivier près duquel on aperçoit une bergère conduisant un troupeau de moutons. La signature : *Th. Chauvel 74* se lit à gauche dans l'estampe. (**33**).

<div style="text-align:center">Haut., 202 millim. ; larg., 150.</div>

1^{er} état. A l'eau-forte pure ; les feuillages des deux oliviers n'atteignent pas le trait carré supérieur.

2e état. Avec l'indication d'un ciel mouvementé.
3e — L'arbre du fond est couvert de nouveaux travaux.
4e — Avec des retouches à la pointe-sèche sur diverses parties de la planche.
5e — Avec la lettre. *(L'Illustration nouvelle).*
6e — On lit au bas à gauche : LE MUSÉE DES DEUX-MONDES, et à droite : *Librairie Bachelin-Deflorenne.*

Pour expliquer à l'amateur la présence d'*oliviers* dans le département de Seine-et-Marne, nous reproduisons la note des *Graveurs du XIXe siècle* relative à cette pièce :

« Ici, il est évident que le lecteur va nous faire une objection. —
« Samois, dira-t-il, est situé près de la forêt de Fontainebleau. Or, il est
« généralement admis que, dans la forêt de Fontainebleau, il ne pousse pas
« d'oliviers ! — Réponse : CE PAYSAGE EST UNE VUE DES ENVIRONS DE MONTPEL-
« LIER. Mais un paysage qui se respecte ne peut avoir été fait que dans la
« forêt de Fontainebleau ou autres localités consacrées, dont Montpellier
« n'est pas. Voilà pourquoi Cadart a tenu à baptiser cette planche : *A Sa-
« mois près Valvin.* »

Planche publiée dans l'*Illustration nouvelle.*

APRÈS LA PLUIE A VAUJOURS. A gauche du motif, deux grands arbres sur un tertre ; dans le chemin une bergère s'avance, conduisant des moutons. On lit au-dessus du trait carré, à droite : *Th. Chauvel. 1876.* (**34**).

Haut., 210 millim. ; larg., 145.

1er état. A l'eau-forte pure.
2e — Avec une indication de ciel.
3e — Le ciel couvert de nouveaux travaux.
4e — Avec de nouveaux travaux sur le ciel ; le terrain de devant resté blanc, est ombré.
5e — Les dos des moutons sont teintés ; avant la lettre.
6e — Avec la lettre.

Planche publiée dans l'*Illustration nouvelle*. Sur les premières épreuves on voit les traces du nom : *Th. Chauvel,* gravé une seconde fois et presqu'imperceptiblement, à la pointe, au-dessus du trait carré, à gauche.

LES BORDS DU LOING. Près de la rivière qui s'aperçoit dans le fond à gauche, une vache couchée dans un pré ; effet d'orage. A droite, au-dessus du trait carré, on lit : *Th. Chauvel aq. 1877.* (**35**).

Larg., 220 millim. ; haut., 135.

1er état. A l'eau-forte pure.
2e, 3e et 4e états. Avec diverses additions à la pointe-sèche.
5e état. Avec la lettre et le n° 11.

Planche publiée dans l'*Illustration nouvelle* par la Veuve de Cadart.

CHEMIN MONTANT A AUVERS. Dans le fond à droite, une rivière serpentante, l'Oise ; à gauche, au premier plan du chemin montant, une paysanne assise à l'ombre de plusieurs ormes. On lit à gauche et à rebours: *Th. Chauvel sc.* 1877. **(36)**.

<div align="center">Haut., 250 millim. ; larg., 170.</div>

1^{er} état. A l'eau-forte pure.
2^e — La planche continuée à la pointe-sèche.
3^e — Avec le nom de l'artiste tracé à la pointe.
4^e — Le chemin resté blanc, est ombré.
5^e — Avec des travaux à la pointe-sèche, notamment sur la rangée d'arbres en avant de la rivière.
6^e — Avec la lettre et le n° 407. On lit sous le trait carré à gauche : *Th. Chauvel pinx. et sc.*
Planche publiée dans l'*Illustration nouvelle*.

A S^T JEAN LE THOMAS. Ferme normande enclavée dans des arbres ; au premier plan un pré où se trouve un cheval blanc vu de dos. On lit à droite : *Th. Chauvel pinx. et sc.* 1877. **(37)**.

<div align="center">Haut., 260 millim. : larg., 215.</div>

1^{er} état. A l'eau-forte pure.
2^e — La planche remordue.
3^e — La planche continuée à la pointe-sèche ; avec des contre-tailles sur la plus haute chaumière.
4^e — La petite cabane sous l'arbre près du trait carré de droite, est teintée.
5^e — Avec des contre-tailles sur la même cabane.
6^e — Les deux arbres penchés que l'on voit devant la grande chaumière, projettent une ombre sur les autres petits bâtiments de la ferme.
7^e — Avec la lettre. A gauche sous le trait carré : *Th. Chauvel pinx. et sc.*
Planche publiée dans l'*Art*.

AVANT L'ORAGE. (Environs de Moret). Dans le chemin d'un paysage rocheux, une femme se dirigeant vers le fond où se profile, en pleine lumière, un village ; à gauche une chaumière à moitié cachée. Ciel tourmenté. Signée à droite dans la partie gravée : *Th. Chauvel 77.* **(38)**.

<div align="center">Larg., 260 millim. ; haut., 190.</div>

1^{er} état. A l'eau-forte pure.
2^e — Poussé à l'effet.
3^e — Avec la lettre.
Planche publiée dans l'*Illustration nouvelle,* 1878.

SOUVENIR DU BERRI. Vif effet de soleil dans un paysage maréca-

geux où l'on remarque à gauche des masses d'arbres; au premier plan une grande mare. On lit dans le champ de l'estampe, à droite: *Th. Chauvel 77*. (**39**).

<div style="text-align:center">Larg., 260 millim. ; haut. 165.</div>

1er état. A l'eau-forte pure.
2e — La planche remordue.
3e — La planche continuée à la pointe-sèche.
4e — L'intensité lumineuse du ciel atténuée.
5e — Les surfaces lumineuses du ciel sont en partie couvertes de travaux légers.
6e — Les rayons du soleil à peine visibles. On lit dans la marge, gravé à la pointe : *Th. Chauvel sc.*
7e — Avec la lettre et le nom de Liénard comme imprimeur.
Planche publiée dans l'*Art*.

DANS LE PAYS DE CAUX. Plaine coupée par une rivière ; sur le devant à gauche, une paysanne assise près d'une vanne, garde une vache ; effet de temps couvert. On lit dans la gravure à droite : *Th. Chauvel,* et sous le trait carré à gauche : *Th. Chauvel p. & sc.* (**40**).

<div style="text-align:center">Larg., 300 millim.; haut., 210.</div>

1er état. A l'eau-forte pure ; la vache est blanche.
2e — La vache est teintée.
3e — Le ciel garni de nouveaux travaux.
4e — Avec la lettre. On lit sous le trait carré à gauche : *Th. Chauvel del. et sc.* à la place de l'inscription figurant aux états précédents et citée plus haut.
Planche publiée dans l'*Art*.

IF TAILLÉ PAR M. BORTHON. Au milieu d'une propriété, un if taillé. (**41**).

<div style="text-align:center">Haut., 165 millim.; larg., 120.</div>

1er état. A l'eau-forte pure, le ciel blanc.
2e — Avec l'indication d'un ciel.
3e — L'if resté blanc est couvert de tailles.
4e — Les surfaces claires du terrain sont teintées.
5e — On lit sous le trait carré : *Th. Chauvel sc. del.* et dans la marge : IF TAILLÉ PAR Mr BORTHON DANS SA PROPRIÉTÉ DE PRAUTHOY (*Détruit par l'hiver de 1879*).

Cette eau-forte, qui a été tirée à 100 exemplaires pour l'amateur, est la dernière des eaux-fortes originales de Chauvel, décrite par M. Henri Béraldi.

Les trois saules au milieu des herbes, motif pris à Croissy. Planche anonyme (17 juillet 1885). (**115**).

<div style="text-align:center">Haut., 095 millim. ; larg., 062.</div>

Chauvel s'est servi, pour la morsure de cette petite planche, d'un acide spécial, qui a d'ailleurs fort peu attaqué le cuivre ; l'artiste n'a fait tirer que deux épreuves de cet essai.

Frontispice pour : Les Graveurs du XIXe siècle, par M. Henri Béraldi. Roches et bouquets d'arbres. On lit à droite, sous le trait carré : *Th. Chauvel.* 1886. (**116**).

Haut., 123 millim. ; larg., 085.

1er état. A l'eau-forte pure.
2e — Les feuillages des herbes du 1er plan indiqués avec plus de précision.
3e — Les deux petites roches de droite teintées.
4e — Le chêne du fond poussé à l'effet.
5e — On lit sur la plus grosse roche : HENRI BERALDI — les Graveurs du XIXe siècle.

La Montée a Chaville. Sentier montant et tournant, bordé à droite par deux grands arbres ; dans le ciel, huit oiseaux. On lit au-dessus du trait carré à gauche : *Th. Chauvel inv. 95.* (**117**).

Haut., 179 millim. ; larg., 129.

1er état. A l'eau-forte pure, avant le nom de l'artiste.
2e — Plus avancé, avec le nom du graveur.
3e — Les clairs des herbes de droite sont teintés.
4e — Avec des vigueurs plus apparentes sur le terrain et dans les herbes ; avant la lettre.
5e — Avec la lettre. On lit sous le trait carré, au milieu : *Th. Chauvel inv. et sc.* et le nom de *Porcabeuf* comme imprimeur.

Planche publiée dans la *Revue de l'Art ancien et moderne* (15 février 1899) en accompagnement d'une petite étude sur Chauvel.

Environs d'Héricy. Un chemin ombragé à droite et à gauche par un gros arbre, longe un terrain en contre-bas protégé par une barrière ; à l'horizon on aperçoit le village. A droite, au-dessus du trait carré : *Th. Chauvel.* 1898. (**118**).

Haut.. 142 millim. ; larg., 111.

1er état. Avant le nom de l'artiste.
2e — Avec le nom de l'artiste.
3e — Poussé à l'effet.

Planche publiée dans le catalogue de l'*Exposition des vingt-neuf eaux-fortes de Théophile Chauvel,* chez Arthur Tooth, Bd des Capucines, 41 (novembre-décembre 1898).

Théophile Chauvel, par lui-même. L'artiste s'est représenté

de trois quarts, tourné à gauche, et coiffé d'un béret. Eau-forte sans trait carré. On lit à droite : *Effigiem suam Th. Chauvel, sc. 98.* 1898. (**119**).

 Haut. aux témoins du cuivre, 178 millim. ; larg., 127.

1er état. Non terminé et avant le nom de l'artiste.
2e — On lit à droite : *Th. Chauvel Effigiem suam del 1898 ;* de légères contretailles ont été ajoutées dans le col du veston.
3e — Les travaux sous la bouche et dans le menton brunis et atténués vers la lumière.
4e — Le vêtement rallongé, l'artiste est vu presque à mi-corps ; la signature changée se lit maintenant : *Effigiem suam Th. Chauvel, sc. 98.*
5e — Avec la lettre.

Planche publiée dans la *Revue de l'Art ancien et moderne* (15 février 1899).

THÉOPHILE CHAUVEL par lui-même. Répétition dans le même sens du portrait précédent. On lit à droite : *Th. Chauvel Sculps. Effigiem suam 1898.* (**120**).

 Haut., aux témoins du cuivre, 160 millim. ; larg., 120.

1er état. A l'eau-forte pure, avant la date.
2e — Plus avancé ; avec la date.
3e — Avec de nouvelles tailles sur la joue gauche du personnage.

Planche d'abord publiée dans le catalogue de l'Exposition mentionnée plus haut, puis en tête du présent volume.

Le Pont rustique. Le pont est à droite ; sur le devant du site, un tertre dominant un chemin ombragé ; au pied de ce tertre une figure d'homme assis. On lit à gauche : *Th. Chauvel sc. 99.* 1899. (**121**).

 Haut., 162 millim. ; larg., 098.

Planche non terminée.

BORDS DE LA SEINE. A gauche un bouquet d'arbres sur un tertre auquel on accède par un escalier en bois ; à droite la Seine. Effet de soleil. On lit à gauche au-dessus du trait carré : *Th. Chauvel.* 1899. (**122**).

 Haut., 160 millim. ; larg., 114.

1er état. Eau-forte pure avancée.
2e — Terminé, avant la lettre.
3e — Avec la lettre ; on lit sous le trait carré : *Th. Chauvel del. et sc.,* dans la marge le titre, puis : *L'Estampe et l'Affiche* et enfin : *Imp. Porcabeuf, Paris* (1).
4e — Les mots : *L'Estampe et l'Affiche* enlevés ; c'est la seconde planche jointe à notre étude.

(1) *L'Estampe et l'Affiche* (n° du 15 novembre 1899).

EAUX-FORTES D'APRÈS DIVERS ARTISTES

Boulenger (Hippolyte).

Le Matin, environs de Tervueren. Au premier plan, un terrain, dans lequel un laboureur dirige une charrue traînée par deux bœufs ; au second plan, un groupe de chaumières. 1874. (**44**).

Larg., 200 millim. ; haut., 137.

1ᵉʳ état. A l'eau-forte pure.
2ᵉ — Avec indication de nouvelles feuilles aux arbres.
3ᵉ — Les chaumières sont couvertes de contre-tailles.
4ᵉ — Avec de nouveaux travaux dans le ciel.
5ᵉ — On voit une bande d'oiseaux dans le ciel.
6ᵉ — Avec des retouches à la pointe-sèche dans diverses parties de la planche ; le nom de l'artiste gravé à la pointe, à gauche.
7ᵉ — Avec la lettre, c'est-à-dire avec le titre, le nom de la revue, celui de l'imprimeur François Lienard et enfin celui des artistes.

Planche publiée dans l'*Art*.

Cole (Vicat).

Autumn Leaves (Feuilles d'automne). Plan d'eau bordé à droite et au fond par de grands arbres ; sur la droite un sentier jonché de feuilles de marronniers. 1886. (**99**).

Haut., 535 millim. ; larg., 435.

1ᵉʳ état. Eau-forte pure avancée.
2ᵉ — La planche remordue.
3ᵉ — Avec des travaux additionnels sur différents points de la planche.
4ᵉ — Avec des noirs plus forts dans l'eau.
5ᵉ — Un oiseau gravé dans l'eau à gauche.
6ᵉ — La planche remordue partiellement.
7ᵉ — Des oiseaux sont indiqués dans le ciel à droite ; celui dans l'eau est effacé ; avant la lettre.
8ᵉ — Avec la lettre.

Planche publiée par Arthur Tooth.

Summer Showers (Averse d'été). Paysage traversé par une rivière ; à gauche un bouquet d'arbres au milieu duquel s'élève une église; un homme menant deux chevaux passe sur un petit

pont de bois sous lequel un autre homme fait glisser une barque. Effet de temps orageux. 1887. (**124**).

<p style="text-align:center">Larg., 520 millim. ; haut., 339.</p>

1er état. Eau-forte pure avancée. Dans la marge à rebours : *In progress for the proprietor M. A. Tooth.*
2e — La planche poussée à l'effet ; les herbes du premier plan à gauche sont ombrées.
3e — Terminé. Avec de nouveaux travaux sur les terrains, et des troisièmes tailles sur le ciel gauche. Avant la lettre.
4e — Avec la lettre.
Planche publiée par Arthur Tooth.

<p style="text-align:center">COROT (Jean-Baptiste-Camille).</p>

SOLEIL COUCHANT. Rivière bordée à gauche par des massifs d'arbres et sur la droite par trois pins ; au fond une tour carrée et au premier plan un homme dans une barque. 1875. (**45**).

<p style="text-align:center">Larg., 265 millim. ; haut., 185.</p>

1er état. A l'eau-forte pure.
2e — La surface restée blanche dans l'eau est teintée.
3e — Les masses noires des arbres de gauche sont renforcées par de nouveaux travaux.
4e — Le graveur a à moitié effacé le ciel et la tour.
5e — Avec de légers travaux à la pointe sur le ciel.
6e — L'homme dans la barque est complètement teinté.
7e — La tour est un peu reculée vers la droite.
8e — Le ciel éclairci, ainsi que les fonds. Sous le trait carré à gauche, on lit : *Th. Chauvel.*
9e — Terminé. La tour est recouverte de tailles horizontales. Avant la lettre.
10e — Avec la lettre. On lit sous le trait carré à gauche : *C. Corot pinx.*, et à droite : *Th. Chauvel sculp.*
Planche publiée dans l'*Art*.

L'ÉTANG (VILLE D'AVRAY). L'étang venant de la gauche, occupe presque tout le premier plan de l'œuvre ; sur le devant du motif, un homme dans un bachot ; à droite, près de saules longeant l'étang, on voit une femme de dos, et dans le fond, du côté opposé, trois vaches. On lit dans l'estampe à droite : COROT. (1875). (**89**).

<p style="text-align:center">Larg., 500 millim.; haut., 330.</p>

1er état. A l'eau-forte pure.
2e — Le ciel est couvert de nouvelles tailles.
3e — Le terrain à droite, près de la femme, est couvert de travaux.

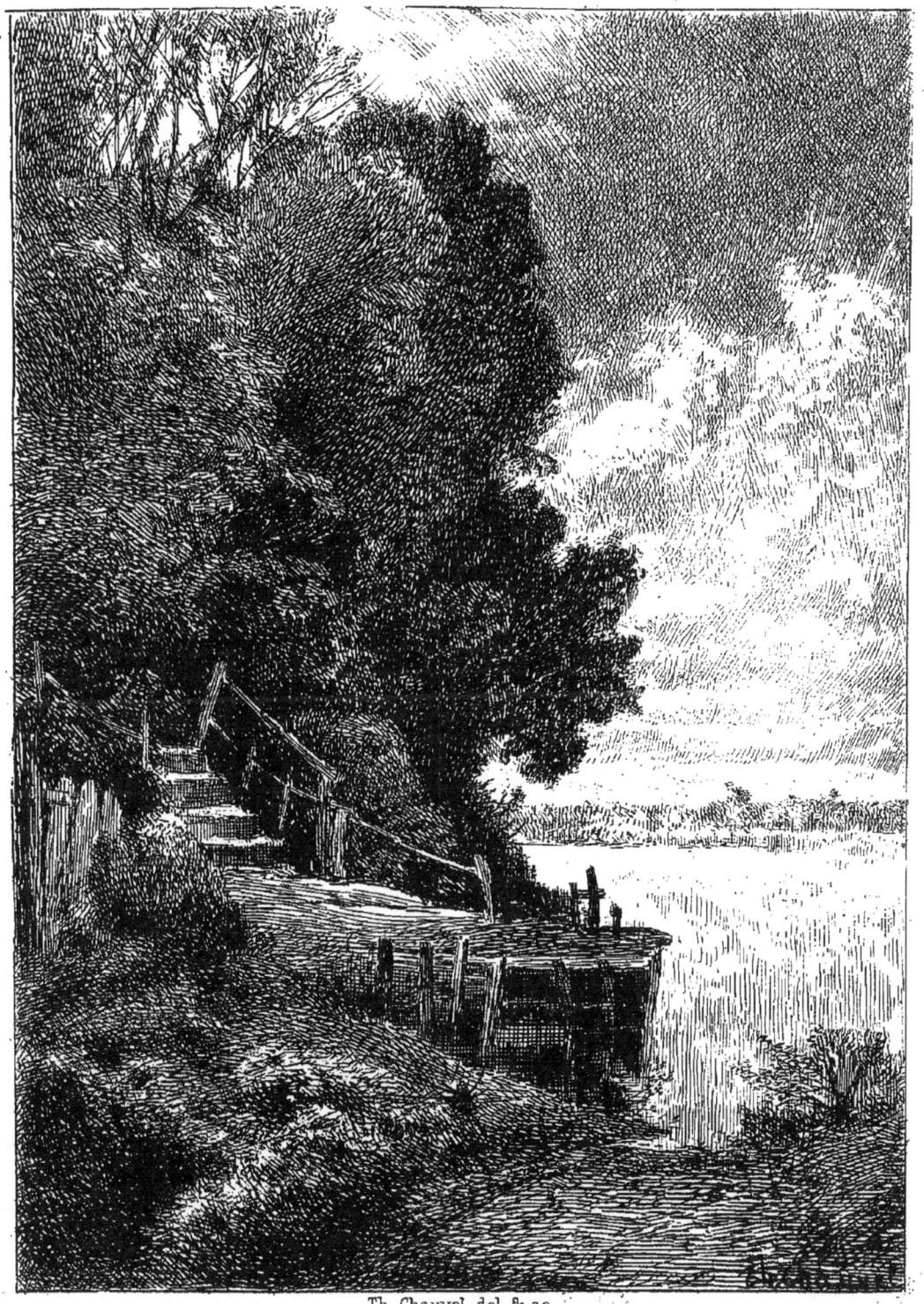
Th. Chauvel del. & sc.

BORDS DE LA SEINE

Imp. Porcabeuf, Paris

4ᵉ — Avec des contre-tailles sur le terrain du premier plan.
5ᵉ — Le rebord du bachot resté blanc, est maintenant teinté.
6ᵉ — La tête d'une des vaches, restée blanche, est ombrée ; terminé, avant toute lettre.
7ᵉ — Avec la lettre. On lit sous le titre : *Gravé par Chauvel d'après le tableau original de Corot.*
Planche publiée par Goupil.

La Saulaie. Entre deux rangées de saules, coule un petit ruisseau débouchant sur le premier plan à gauche ; une bergère, appuyée contre un des saules, surveille un troupeau de moutons ; dans le fond à droite, une barrière. On lit au bas du même côté : COROT. 1880. (**91**).

Larg., 505 millim. ; haut., 340.

1ᵉʳ état. A l'eau-forte pure.
2ᵉ — On lit dans la marge, tracé à la pointe : *Inprogress for the proprietors Messʳˢ Goupil & Cᵒ.*
3ᵉ — La planche remordue partiellement.
4ᵉ — Avec de nouvelles remorsures.
5ᵉ — La planche continuée à la pointe-sèche, notamment dans le ciel.
6ᵉ — La petite barrière du fond à droite est teintée.
7ᵉ — Avec de nouveaux travaux dans les arbres.
8ᵉ — Les moutons sont ombrés.
9ᵉ — La planche a encore subi des remorsures partielles.
10ᵉ — Le petit *bouleau*, resté blanc, vers le milieu de l'estampe, est couvert de tailles légères.
11ᵉ — Le ciel couvert de nouveaux travaux à gauche.
12ᵉ — Les différences constituant cet état, n'existant que dans l'épuration de certaines tailles, il nous est impossible d'indiquer une différence *matérielle*, permettant de faire reconnaître, sans le secours de la confrontation, cet état du précédent. Ce cas, d'ailleurs, se présentera pour plusieurs autres estampes de Chauvel, où même avec le concours de l'artiste, nous n'avons pu découvrir la variante à signaler.
13ᵉ — Un blanc resté dans un des saules près du bouleau est grisé par de fines tailles.
14ᵉ — Cet état se caractérise par un aspect plus enveloppé.
15ᵉ — Le plus haut des battants de la petite barrière est complètement teinté.
16ᵉ — La planche complètement terminée ; avant toute lettre.
17ᵉ — Avec la lettre.
Planche publiée par Goupil.
Cette magnifique estampe a remporté la médaille d'honneur au Salon de 1881.

Le Batelier. Au premier plan vers la gauche, un batelier fait

passer dans sa barque une femme tenant un enfant sur ses genoux ; dans l'eau, à droite, quelques roseaux. 1881. (**93**).

Haut., 500 millim.; larg., 395.

1er état. Eau-forte pure avancée. Dans la marge on lit, tracé à la pointe :
In progress for the proprietors Mess Goupil & C.
2e — Avec de nouveaux travaux.
3e — La planche remordue partiellement ; avec l'addition de travaux à la pointe-sèche.
4e — La figure dans les arbres est éclaircie et les arbres sont renforcés.
5e — L'eau baissée de ton.
6e — L'aspect général est fortement poussé au noir.
7e — La planche est baissée de ton.
8e — Avec quelques travaux additionnels harmonisant les valeurs ; avant la lettre.
9e — Avec la lettre. Outre le titre et le nom de l'éditeur, on lit : *Gravé par Chauvel d'après le tableau original de Corot.*
Planche publiée par Goupil.

VILLE D'AVRAY. L'étang venant de droite, occupe le premier plan dans presque toute sa longueur ; sur la gauche un chemin conduisant au village, à l'endroit dénommé : *les Fausses-Reposes*. Au milieu du motif et sur le devant, un homme, les jambes dans l'eau, ramasse des roseaux. 1882. (**95**).

Larg., 585 millim. ; haut., 370.

Cette superbe eau-forte compte plusieurs états inanalysables.
Publiée par Georges Petit.

VUE DU PORT DE LA ROCHELLE, 1883. (**85**).

Larg., 170 millim. ; haut., 110.

1er état. A l'eau-forte pure ; le ciel est blanc.
2e — Le ciel est teinté.
3e — Le ciel est couvert de contre-tailles.
4e — On lit sous le trait carré à droite, tracé à la pointe : *Th. Chauvel.*
5e — Avec la lettre. Outre le titre, on lit sous le trait carré à gauche : *Peint par C. Corot*, et à droite : *Gravé par Th. Chauvel.*
Planche publiée dans les *Cent chefs-d'œuvre*. G. Petit, 1883.

LA FEMME DU PÊCHEUR. Elle se trouve sur le rivage et tient un enfant dans ses bras. Au fond deux bateaux sous un saule, et vers le fond à gauche, indication d'une autre figure. 1883. (**84**).

Larg., 170 millim.; haut., 110.

1er état. A l'eau-forte pure.

2ᵉ état. La planche continuée à la pointe-sèche.
3ᵉ — Le terrain couvert de nouveaux travaux.
4ᵉ — Terminé. On lit sous le trait carré à droite, tracé à la pointe : *Th. Chauvel.*
5ᵉ — Avec la lettre.
Planche publiée dans les *Cent chefs-d'œuvre.* G. Petit, 1883.

Le Paysage aux deux arbres. Petite eau-forte anonyme, restée inédite. 1884. (**74**).

Larg., 091 millim.; haut., 069.

1ᵉʳ état. Avant les contre-tailles sur les masses de feuillage des deux arbres.
2ᵉ — Avec des contre-tailles.

LE LAC. Le lac, dont un petit bras coule entre des massifs d'arbres, est limité au fond par des collines boisées ; sur la gauche, on voit dans les hautes herbes, entre un saule et un bouleau, un berger appuyé sur son bâton, et plus vers la droite, deux vaches. 1884. (**98**).

Larg., 565 millim. ; haut., 480.

Il en est de cette estampe, comme de la plupart des dernières œuvres de Chauvel ; dès le 1ᵉʳ état tout est indiqué et les améliorations apportées par l'artiste à sa planche, consistent dans l'enveloppe plus ou moins complète des masses, dans l'harmonie plus ou moins grande des valeurs ; d'où l'impossibilité, ici, d'analyser les douze états du LAC.
Planche publiée par Goupil.

SOLITUDE. A droite, de grands arbres bordant un lac; à gauche, des montagnes boisées surmontées de maisons; sur le premier plan à droite, une bergère, et du côté opposé, deux vaches. 1886. (**123**).

Larg., 450 millim. ; haut., 360.

1ᵉʳ état. A l'eau-forte pure. Dans la marge, on lit, tracé à la pointe : *In progress for the proprietor M. A. Tooth.*
2ᵉ — L'eau est teintée ; la bergère est également couverte de tailles légères.
3ᵉ — La planche continuée à la pointe-sèche.
4ᵉ — La planche a subi des remorsures partielles ; d'autres endroits sont repris à la pointe.
5ᵉ — Avec de nouvelles tailles sur le dos de la vache couchée.
6ᵉ — Le bonnet de la bergère, resté blanc, est ombré.
7ᵉ — Terminé ; avant la lettre.
8ᵉ — Avec la lettre.
Planche publiée par Arthur Tooth.

L'Abreuvoir. Paysage avec chaumières, traversé au premier plan

par une rivière où l'on voit deux vaches qui s'abreuvent ; sur la rive à gauche, une paysanne tenant un enfant. 1891. (**136**).

Larg., 394 millim. ; haut., 300.

1er état. A l'eau-forte pure ; état avancé.
2e — Avec de nombreux travaux à la pointe dans les arbres ; les *barbes* de la pointe-sèche sont laissées.
3e — Les *barbes* de la pointe-sèche enlevées.
4e — Avec trois légers traits sur le blanc de l'eau le plus rapproché du trait carré de gauche.
5e — Le mur de la première chaumière, en comptant de la droite, est complètement ombré.
6e, 7e et 8e états. Travaux harmonisant les valeurs.

Cette belle eau-forte a été publiée par la nouvelle SOCIÉTÉ DES AQUA-FORTISTES FRANÇAIS *fondée en 1885 ; les épreuves, toutes tirées sur parchemin, ont été exclusivement réservées aux membres de la Société; il en a été tiré cent cinquante épreuves, après quoi la planche a été rayée. Voici d'ailleurs à titre de curiosité copie du procès-verbal tel qu'il a été publié dans l'*Annuaire *de la* SOCIÉTÉ DES AQUA-FORTISTES FRANÇAIS :

« La planche, l'Abreuvoir, gravée par Th. Chauvel d'après Corot, pour
« la Société des aqua-fortistes français, a été biffée après un tirage de cent
« cinquante épreuves sur parchemin...
« Je soussigné, déclare qu'il n'a été tiré que cent cinquante exemplaires
« parchemin de cette planche, qui ont été débités aux dates des 12 février
« 1892 et 1er juillet 1896 ; après quoi la planche a été biffée en présence
« de MM. Porcabœuf, A. Mongin, A. Bouvenne et Loys Delteil, comme en
« témoigne l'épreuve biffée ci-dessus, laquelle porte le n° 151 du tirage.
« Ont signé, etc... »

LA MOUSSIÈRE (effet du matin). Motif pris au lac de Ville-d'Avray ; le lac occupe le centre, bordé à droite et à gauche par des bouleaux ; de ce dernier côté, une femme baissée, semble cueillir des fleurs. 1898. (**147**).

Larg., 170 millim. ; haut., 122.

1er état. A l'eau-forte pure.
2e — La planche plus avancée ; la figure à gauche est teintée.
3e — Avec de nouveaux travaux dans l'eau. Avant toute lettre.
4e — Avec la lettre.
Planche publiée par la *Revue de l'Art ancien et moderne*, mars 1899.

CROME (John dit Old).

CLAIR DE LUNE. Sur la gauche, des ruines enserrées d'arbres. 1873. (**77**).

Haut., 185 millim. ; larg., 155.

1ᵉʳ état. A l'eau-forte pure ; très avancé.
2ᵉ — Avec des contre-tailles sur les ruines et des travaux à la roulette sur le terrain.
3ᵉ — Terminé ; avec la lettre.
Planche publiée dans le *Catalogue de la vente Wilson.*

ENVIRONS DE NORWICH. Sur la droite, une rue de village ; à gauche un orme et sur le devant une mare où s'ébatent des canards. 1874. (**43**).

Haut., 295 millim., larg., 205.

1ᵉʳ état. A l'eau-forte pure ; le ciel est blanc.
2ᵉ — Le ciel est gravé.
3ᵉ — Les clairs du feuillage sont teintés.
4ᵉ — Les surfaces lumineuses des chaumières sont ombrées à la pointe-sèche.
5ᵉ — Les canards sont plus modelés.
6ᵉ — Les linges suspendus vers le fond sont couverts de tailles légères.
7ᵉ — Les feuillages couverts de nouveaux travaux.
8ᵉ — L'enfant accompagné d'une femme, est ombré.
9ᵉ — Les poules blanches à droite et le capuchon de la femme accompagnant l'enfant, sont ombrés.
10ᵉ — Le canard le plus rapproché de la droite est presque complètement couvert de tailles.
11ᵉ — Avec la lettre. Outre le titre, on lit sous le trait carré à gauche : *Old Crome pinx.* et à droite : *Th. Chauvel sc.*
Planche publiée dans l'*Art.*

DAUBIGNY (Charles-François).

PRINTEMPS. En avant d'un village, un ruisseau coule sous des arbres légers formant berceau ; dans le fond une femme vient de puiser de l'eau. 1876. (**50**).

Haut., 240 millim. ; larg., 180.

1ᵉʳ état. A l'eau-forte pure.
2ᵉ — Avec de nouveaux travaux dans les feuillages.
3ᵉ — Le ciel est teinté.
4ᵉ, 5ᵉ et 6ᵉ états. Avec des travaux à la pointe.
7ᵉ état. Terminé. On lit, tracé à la pointe : *Daubigny p. — Th. Chauvel sc.*
8ᵉ — Avec la lettre. Outre le titre, on lit sous le trait carré à gauche : *Ch. Daubigny pinx.* et à droite : *Th. Chauvel sc.*
Planche publiée dans l'*Art.*

UNE ÉCLUSE DANS LA VALLÉE D'OPTEVOZ (ISÈRE). L'écluse se voit au milieu du motif ; vers la droite, quatre vaches conduites par une paysanne, s'apprêtent à traverser l'eau. 1878. (**55**).

Larg., 325 millim. ; haut., 185.

1er état. A l'eau-forte pure ; les arbres sont blancs.
2e — Les arbres sont teintés.
3e — Avec des remorsures partielles.
4e — Poussé à l'effet.
5e — La planche continuée à la pointe-sèche.
6e — Le ciel est couvert de tailles.
7e — On lit, tracé à la pointe : *Th. Chauvel sc.*
8e à 12e états. Travaux à la pointe.
13e état. Avec la lettre. Sous le trait carré à gauche : *C. Daubigny pinx.* et à droite : *Th. Chauvel sc.*
Planche publiée dans l'*Art*.

SOLITUDE. Un étang, celui de *Gilieu*, selon les uns, de *Volcreux* selon d'autres, occupe la largeur de l'estampe ; on voit vers la gauche, au premier plan, deux cigognes; dans le fond un terrain en pente couvert de massifs d'arbres. 1882. (**94**).

Larg., 585 millim. ; haut., 375.

1er état. A l'eau-forte pure.
2e — La planche continuée à la pointe.
3e — Avec des remorsures partielles.
4e — Le chemin montant, à droite, est ombré.
5e, 6e et 7e états. Travaux inanalysables.
8e état. Avec la lettre. On lit sous le trait carré à gauche : *Peint par Ch. Daubigny,* et à droite : *Gravé par Th. Chauvel.*
Planche publiée par Georges Petit.
N. B. Emile Vernier a reproduit ce même tableau en lithographie.

DIAZ DE LA PENA (Narcisse).

L'*Orage*. Plaine parsemée de petits arbres; à l'horizon des collines, au premier plan, une vieille femme. 1871. (**70**).

Larg., 216 millim. ; haut., 165.

1er état. A l'eau-forte pure ; très avancé.
2e — Les terrains couverts de travaux à la pointe-sèche.
3e — Les arbres sont remordus avec une grande vigueur.
4e — On lit sous le trait carré : *T. Chauvel sc. — Diaz pinx.*
Planche publiée dans le *Musée Universel*.

TRONC D'ARBRE. Un tronc de hêtre dans un fourré impénétrable. 1877. (**51**).

Haut., 255 millim. ; larg., 190.

1er état. A l'eau-forte pure. On lit sous le trait carré à gauche : *N. Diaz p.,* et à droite : *Th. Chauvel sc.*
2e — Avec des travaux additionnels sur toute la planche.

3ᵉ état. Avec des tailles horizontales sur le tronc d'arbre proche du trait carré de droite.
4ᵉ — La planche remordue.
5ᵉ — Terminé ; avant la lettre.
6ᵉ — Avec la lettre. Outre le titre et le nom de l'imprimeur, on lit sous le trait carré à gauche : *N. Diaz pinx.*, et à droite : *T. Chauvel sc.*
Planche publiée dans l'*Art*.

L'Orage. Dans une lande sablonneuse très étendue, un berger enveloppé d'un manteau et suivi de son chien, marche vers le fond ; à l'horizon une lisière de bois; effet d'orage. 1880. (**90**).

Larg., 595 millim. ; haut., 430.

Cette belle eau-forte compte 15 états que nous ne pouvons décrire ; nous ne les avons d'abord pas tous rencontrés et ceux que nous avons vus offraient des variantes d'une analyse difficile ; vers le 4ᵉ ou le 5ᵉ état, la surface lumineuse du ciel a été effacée et regravée. Sur l'état avec la lettre, outre le titre et le nom de l'imprimeur, on lit : Gravé par Th. Chauvel d'après le tableau original de N. Diaz.
Planche publiée par Goupil.

Dupré (Jules).

La Saulaie. Saules baignant dans une rivière ; vers la gauche, un homme pêche à la ligne. 1873. (**76**).

Larg., 185 millim. ; haut., 150.

1ᵉʳ état. A l'eau-forte pure.
2ᵉ — Avec indication de nuages dans le fond.
3ᵉ — Le ciel est entièrement couvert de tailles.
4ᵉ — Avec de nouveaux travaux dans le feuillé et dans les fonds.
5ᵉ — Terminé ; avant la lettre.
6ᵉ — Avec la lettre.
Planche pour le *Catalogue de la vente Wilson*.

Un Coin de bois. Au premier plan, plusieurs troncs d'arbres sciés ; sur la gauche, un homme assis et lisant, ayant auprès de lui une chèvre ; à droite, on aperçoit une vache. 1875. (**72**).

Larg., 210 millim. ; haut., 165.

1ᵉʳ état. A l'eau-forte pure.
2ᵉ — Avec de nombreux travaux sur toute la planche; la vache blanche est complètement ombrée.
3ᵉ — Les feuillages sont couverts de nouvelles tailles.
4ᵉ — La surface lumineuse du tronc d'arbre coupé à gauche près du trait carré, est teintée aux extrémités.

5ᵉ état. Avec des retouches à la pointe-sèche, le nom du graveur tracé à la pointe.
6ᵉ — Avec la lettre ; on lit sous le trait carré à gauche : *Jules Dupré pinx.*, à droite : *Th. Chauvel sc.*, et en marge : *Collection de M. Suermondt.*
Planche publiée dans le *Musée Universel.*

La Barque. Sur une rivière venant du fond et occupant le premier plan, une barque montée par deux hommes ; sur la gauche, des massifs d'arbres au milieu desquels on aperçoit une chaumière. 1878. (**56**).

Larg., 285 millim. ; haut., 200.

Jolie eau-forte dont il existe 14 épreuves d'essai avant la terminaison de la planche ; nous ne les avons pas rencontrées pour la plupart, ce qui nous met dans l'impossibilité d'établir les états. L'état avec la lettre porte le titre, et sous le trait carré à gauche : Jules Dupré pinx, et à droite : Th. Chauvel sc.
Planche publiée dans l'*Art.*

La Charrette de foin. Au second plan, vers la gauche, une charrette attelée de deux bœufs ; au premier plan, une mare autour de laquelle sont des troncs d'arbres renversés ; à gauche, une femme assise gardant des moutons ; ciel tourmenté. 1879. (**58**).

Larg., 310 millim. ; haut., 215.

1ᵉʳ état. A l'eau-forte pure.
2ᵉ — Le premier bœuf attelé à la charrette est modelé avec des travaux à la pointe-sèche.
3ᵉ — Le mouton dans l'eau est ombré.
4ᵉ — Avec des travaux à la pointe-sèche sur le ciel à gauche.
5ᵉ — La branche la plus élevée du tronc d'arbre renversé est garnie de légères tailles.
6ᵉ — La branche près du bord à droite, restée blanche, est teintée.
7ᵉ — La double branche du premier plan est grisée dans la lumière.
8ᵉ — On lit dans la marge, tracé à la pointe : *J. Dupré pinx. — Th. Chauvel sc.*
9ᵉ — Derniers travaux enveloppants.
10ᵉ — Avec la lettre.
Planche publiée dans l'*Art.*
N. B. — F. J. Collignon avait gravé précédemment cette œuvre, et sa planche a été publiée dans l'*Artiste.*

La Mare. Au premier plan, une mare dans laquelle trois vaches s'abreuvent ; dans le fond à gauche une figure, sur une élévation de terrain. 1879. (**62**).

Largeur, 240 millim. ; haut., 185.

1er état. A l'eau-forte pure.
2e — La planche remordue partiellement.
3e — La planche continuée à la pointe-sèche.
4e — La planche remordue à nouveau.
5e et 6e états. Avec des travaux difficiles à caractériser.
7e état. Avec la lettre. Sous le trait carré à gauche : *Jules Dupré pinx*. et à droite : *Th. Chauvel sc.*

Planche publiée dans l'*Art*.

Troupeau de vaches au bord d'une rivière. A droite une rivière dans laquelle baignent des arbres; à gauche, au premier plan, cinq vaches gardées par une femme. 1873. (**78**).

1er état. A l'eau-forte pure.
2e — Avec des contre-tailles sur l'eau.
3e — L'homme dans la barque est légèrement teinté.
4e — Terminé; avant la lettre.
5e — Avec la lettre.

Planche publiée dans le *Catalogue Wilson*.

CHANGING PASTURES. Eau-forte connue des amateurs sous ce titre : *Passage d'animaux sur un pont dans le Berri*. Un troupeau de bœufs, une vache et un veau, conduits par un pâtre à cheval, traversent un petit pont de bois. 1889. (**130**).

Larg., 584 millim. ; haut., 400.

1er état. A l'eau-forte pure.
2e — La planche couverte de nouveaux travaux.
3e — Le ventre des animaux est teinté à la roulette.
4e — On lit dans la marge, à rebours : *In progress for the MM. Tooth & Sons*.
5e — La planche terminée à la pointe ; avant la lettre.
6e — Avec la lettre.

Planche publiée par Arthur Tooth.

FRANÇAIS (François-Louis).

Les deux Amants. Vers le fond à gauche, un jeune homme et une jeune femme enlacés, s'embrassent dans un fourré ; au premier plan, une mare garnie de nénuphars, et des papillons voltigeant. 1885. (**87**).

Haut., 168 millim. ; larg., 120.

1er état. A l'eau-forte pure.
2e — On lit dans la marge, tracé à la pointe : *Th. Chauvel.*

3ᵉ état. Les grandes herbes sont teintées ; on lit tracé à la pointe :

> Les petits morceaux blancs, chassés en tourbillons,
> De tous les billets doux devenus papillons.

4ᵉ — Avec la lettre, les vers gravés au burin.

Planche pour les *Contemplations*. Victor Hugo, édition nationale. 1885.

La Rivière bordée d'arbres. Vue prise sur les bords de la Seine, au Bas-Meudon. 1888. (**127**).

Haut., 198 millim., larg., 142.

1ᵉʳ état. A l'eau-forte pure. On lit sous le trait carré, tracé à la pointe : *français p. — Th. Chauvel sc.*
2ᵉ — Avec des contre-tailles sur le ciel ; les clairs de l'eau sont teintés.
3ᵉ — Poussé à l'effet au moyen de vigoureuses remorsures.
4ᵉ — Le terrain du premier plan est couvert de nouvelles tailles ; état de publication ; on lit sur la garde en soie, les trois vers suivants :

> C'est un petit village ou plutôt un hameau
> Bâti sur le penchant d'un long rang de collines
> D'où l'œil s'égare au loin dans les plaines voisines.

Planche publiée dans le *Boileau*, édition Hachette, 1888.

GEGERFELT (W. DE).

UN VILLAGE EN SUÈDE. Village traversé par un petit canal ; effet de neige. 1875. (**47**).

Larg., 260 millim., haut., 170.

1ᵉʳ état. A l'eau-forte pure.
2ᵉ — Avec des travaux exécutés à la pointe-sèche.
3ᵉ — Terminé ; avant la lettre.
4ᵉ — Avec la lettre ; en dehors du titre, on lit sous le trait carré à gauche : *W. de Gegerfelt pinx.*, et à droite : *Th. Chauvel sc.*

Planche publiée dans l'*Art*.

GÉRÔME (Jean-Louis).

Chameaux à l'abreuvoir. Groupe de sept chameaux dont quatre s'abreuvent dans un abreuvoir qui se trouve à droite. (**80**).

Larg., 152 millim. ; haut., 095.

1ᵉʳ état. A l'eau-forte pure, presqu'au trait.
2ᵉ — Avec des contre-tailles sur diverses parties de la planche.
3ᵉ — Avec une indication de ciel.

Planche exécutée sur la demande de M. Léon Gauchez.

Gervex (Henri).

Retour du bal. Deux époux viennent de rentrer chez eux ; la femme, jetée sur un canapé, fond en larmes, tandis que le mari semble assister impassible à cette scène. 1879. (**61**).

Larg., 260 millim. ; haut., 200.

1er état. A l'eau-forte pure.
2e — Avec des travaux à la pointe sur l'épaule de la femme, le coussin, puis les rideaux de la porte.
3e — Le vêtement de l'homme et les rideaux du sofa sont remordus.
4e — Les cheveux de la femme, tombant sur sa taille, sont noirs.
5e — Avec des travaux sur les gants, puis sur la robe, qui est entièrement teintée.
6e, 7e, 8e états. La figure de l'homme est plus modelée.
9e état. On lit sous le trait carré, tracé à la pointe : *Gervex pinx.* — *Th. Chauvel sc.*
10e à 14e états. Travaux inanalysables.
15e état. Avec la lettre. Outre le titre on lit sous le trait carré : *H. Gervex pinx.* — *Th. Chauvel sc.*

Planche publiée dans l'*Art*.

Goncourt (Jules de).

Fosse commune a Montmartre, vignette pour *Renée Mauperin*, édition Lemerre, 1876. On lit, tracé à la pointe : *Fosse commune à Montmartre février 1863. J. G.* (**81**).

Larg., 102 millim. ; haut., 049.

Guillemet (Jean-Baptiste-Antoine).

Falaises de Dieppe. Les falaises sont à droite ; au bas, trois figures de pêcheuses. 1877. (**52**).

Larg., 250 millim. ; haut., 180.

1er état. A l'eau-forte pure.
2e — Remordu.
3e — Avec des contre-tailles dans l'eau, au premier plan.
4e, 5e états. La planche terminée à la pointe.
6e état. Avec la lettre. Outre le titre, on lit sous le trait carré à gauche : *Guillemet pinx.* et à droite : *Th. Chauvel sc.*

Planche publiée dans l'*Art*.

Heffner.

Evening Glow. (Lueur de crépuscule). Rivière bordée de hauts

peupliers ; dans le fond à droite, un village, et vers la gauche une paysanne suivie d'un enfant. 1887. (**125**).

<div align="center">Haut., 520 millim. ; larg., 384.</div>

1ᵉʳ état. A l'eau-forte pure.
2ᵉ — Avec de nombreux travaux sur toute la surface de la planche. On lit dans la marge : *In progress for the proprietor A. Tooth.*
3ᵉ — La planche poussée à l'effet.
4ᵉ — Les parties restées blanches dans l'eau, sont légèrement teintées.
5ᵉ — Les reflets des arbres de droite dans l'eau sont plus accusés.
6ᵉ — Les pieux du premier plan à gauche, couverts de nouvelles tailles.
7ᵉ — Entièrement terminé ; avant la lettre.
8ᵉ — Avec la lettre.

Planche publiée par Arthur Tooth.

STILL WATERS (Eaux dormantes). Sur une lande de terre venant de la gauche, on voit un cimetière dans lequel est enclavée une église. 1890. (**135**).

<div align="center">Larg., 722 millim. ; haut., 459.</div>

1ᵉʳ état. A l'eau-forte pure. On lit, tracé à la pointe et à rebours : *In progress for the MM. A. Tooth & Cⁱᵉ.*
2ᵉ — Le ciel est indiqué avec de nouveaux travaux.
3ᵉ — Avec de violentes remorsures dans les masses d'arbres.
4ᵉ — Les travaux du premier plan à droite, trop fortement mordus, ont été baissés de ton.
5ᵉ à 8ᵉ états. Travaux impossibles à analyser.
9ᵉ état. Avec la lettre.

Planche publiée par Arthur Tooth.

<div align="center">HITCHCOCK (Georges).</div>

LA CULTURE DES TULIPES. Une femme se dirige vers la droite, dans un champ de tulipes qui occupe tout le premier plan du sujet ; au fond une clôture et plusieurs chaumières ; effet de plein soleil. 1888. (**128**).

<div align="center">Larg., 338 millim. ; haut., 222.</div>

1ᵉʳ état. Eau-forte avancée ; avant les contre-tailles sur le mur de la cabane.
2ᵉ — Avec les contre-tailles sur le mur de la cabane.
3ᵉ — Poussé à l'effet ; le caractère de la figure de la femme est changé ; avant la lettre.
4ᵉ — Avec la lettre. On lit, outre le titre, sous le trait carré à gauche : *Georges Hitchcock pinx.*, et à droite : *Théophile Chauvel sc.*

Planche publiée dans l'*Art*.

Hunter (Colin).

Trawlers waiting for darkness (Pêcheurs écossais attendant l'obscurité). Trois barques de pêcheurs sont amarrées contre un banc de terre à droite. 1878. (**57**).

<div style="text-align:center">Larg., 345 millim. ; haut., 185.</div>

Cette eau-forte, publiée dans l'*Art*, compte plusieurs états ; sur l'état avec la lettre on lit, outre le titre : *C. Hunter pinx. — Th. Chauvel sc.*

Jacomin (Marie-Fernand).

Vaine pature dans la forêt de Marly (Seine-&-Oise). A gauche plusieurs bœufs dans un pâturage marécageux ; au fond, une lisière de bois. 1875. (**46**).

<div style="text-align:center">Larg., 250 millim. ; haut., 170.</div>

Planche publiée dans l'*Art*.

Jongkind (Jean-Barthold).

Près de Dordrecht. Navires sur la Meuse ; effet de soleil couchant, 1881. (**64**).

<div style="text-align:center">Larg., 275 millim. ; haut., 210.</div>

1er état. A l'eau-forte pure.
2e — Avec de nombreux travaux sur toute la surface de la planche.
3e — On lit dans la marge, tracé à la pointe : *Jongking pig. — Th. Chauvel sc.* ; une *remarque* est gravée en marge du cuivre.
4e — Avec la lettre, la remarque effacée.

Planche publiée dans l'*Art*.
Cette eau-forte est, avec Un Canal a Venise, *d'après la B*nne *Nathaniel de Rothschild, et l'*Enigme, *d'après Orchardson, une des rares planches où Théophile Chauvel ait gravé une remarque en marge du sujet ; il n'a pas suivi en cela l'usage, dégénéré souvent en abus : les remarques et les papiers différents ont permis, en effet, au commerce de l'estampe, d'heureuses spéculations.*

Koninck (Philippe de).

En Gueldre. Pays plat et boisé, s'étendant à perte de vue. 1879. (**63**).

<div style="text-align:center">Larg., 260 millim. ; haut., 180.</div>

1er état. A l'eau-forte pure.
2e — Les arbres sont ombrés.
3e — Les terrains du premier plan sont teintés.
4e — Le ciel est couvert de nouveaux travaux.

5e état. Avec des travaux à la pointe-sèche sur divers points de la planche.
6e — Terminé. On lit, tracé à la pointe : *Koning p.* — *Th. Chauvel sc.*
7e — Avec la lettre. On lit sous le trait carré, à la place des inscriptions de l'état précédent, à gauche : *Philip Koninck pinx.*, et à droite : *Th. Chauvel sc.*
Planche publiée dans l'*Art*.

LAPOSTOLET (Charles).

BARQUES PRÈS DE ROUEN. Les barques se trouvent à gauche, et vers le fond à droite on aperçoit un coin de la ville. 1879. (**60**).

Haut., 255 millim. ; larg., 215.

1er état. A l'eau-forte pure. On lit sous le trait carré : *Ch. Lapostolet pinx.* — *Th. Chauvel sc.*
2e — La planche continuée à la pointe-sèche.
3e — Le ciel est couvert de nouveaux travaux.
4e — Avec de nouveaux travaux sur les voiles.
5e et 6e états. Avec des travaux à la pointe.
7e état. Avec la lettre.
Planche publiée dans l'*Art*.

LEADER (B. W.).

BANKS OF THE IVY O" (Sur les bords de l'Ivy O"). Village d'Angleterre sur les bords d'une rivière ; sur un escalier descendant à la rivière on voit une femme ; à gauche un homme dans un bachot. Effet de soleil couchant, 1884. (**97**).

Larg., 518 millim. ; haut., 348.

1er état. A l'eau-forte pure ; état avancé.
2e — Avec des contre-tailles sur le terrain à droite et de nouveaux travaux dans le ciel.
3e — Les fleurs que l'on voit au premier plan sont ombrées.
4e — Terminé ; avant la lettre.
5e — Avec la lettre.
Planche publiée par Arthur Tooth.

FEBRUARY, FILL DYKE (Canal en février). Vue d'un village avec une église gothique, dans un pays plat inondé. 1885. (**96**).

Larg., 525 millim. ; haut., 310.

Il existe plusieurs épreuves d'essai de cette planche ; mais l'artiste ayant tout indiqué dès le 1er état, les différences légères que présentent ces épreuves entr'elles sont à peu près impossibles à définir.

STRADFORD LOCK. (Le barrage de Stradford). Bords d'un canal ; sur le milieu de l'estampe une écluse que traverse un homme dans

une barque ; au fond du motif on aperçoit le clocher d'une chapelle, celle où, d'après la légende, naquit William Shakespeare. 1888. (**129**).

<div style="text-align:center">Larg., 518 millim. ; haut., 345.</div>

1^{er} état. Eau-forte pure avancée.
2^e — Avec des travaux à la pointe-sèche, notamment dans les clairs du ciel à droite.
3^e — Poussé à l'effet ; avant toute lettre.
4^e — Avec la lettre.

Planche publiée par Arthur Tooth.

SABRUNAS STREAM (Le ruisseau de Sabrunas). Paysage traversé sur le devant de la composition par une rivière. 1891. (**137**).

<div style="text-align:center">Larg., 727 millim.; haut., 455.</div>

1^{er} état. Eau-forte pure avancée. On lit à rebours dans la marge : *In progress for the MM. Tooth & C^o*.
2^e — La planche continuée à la pointe.
3^e — Terminé ; avant la lettre.
4^e — Avec la lettre.

Planche publiée par Arthur Tooth, et désignée dans le catalogue de l'Exposition de Th. Chauvel (1898), sous ce titre : LE FLEUVE.

GAMBRIAS COAST (La côte de Gambrias). Au fond, des collines ; au premier plan une plage, et sur la grève plusieurs figures. 1892. (**138**).

<div style="text-align:center">Larg., 720 millim. ; haut., 430.</div>

1^{er} état. Eau-forte pure avancée.
2^e — La ligne d'eau au-dessus des figures est teintée.
3^e — Le ciel à gauche est couvert d'un troisième rang de tailles.
4^e — Le poteau de la haie à gauche est ombré dans le bas, par plusieurs tailles légères.
5^e — Avec des dernières retouches à la pointe ; avant la lettre.
6^e — Avec la lettre.

Planche publiée par Arthur Tooth.

A SURREY PINE WOOD (Un bois de pins en Surrey). Bois de pins au bord d'un ruisseau occupant le devant de l'estampe. 1893. (**140**).

<div style="text-align:center">Larg., 518 millim. ; haut., 322.</div>

Il existe plusieurs épreuves d'essai de cette belle planche publiée par Arthur Tooth.

MEAD AND STREAM (Marais et ruisseau). Site marécageux bordé

d'arbres ; dans le fond, un village ; à droite, deux enfants conversent près d'une barrière. 1894. (**141**).

<center>Larg., 727 millim. ; haut., 435.</center>

1^{er} état. Eau-forte pure avancée.
2^e — Le petit pont à gauche, resté blanc, est teinté.
3^e — Les surfaces lumineuses des chaumières sont légèrement ombrées.
4^e — Les figures du fond à gauche sont couvertes de tailles très légères.
5^e — Terminé ; avant toute lettre.
6^e — Avec la lettre.

Planche publiée par Arthur Tooth.

A WET ROADSIDE (Le chemin détrempé). Paysage coupé par le milieu par un ruisseau ; à droite une chaumière derrière de grands arbres à demi-dépouillés; plus vers le milieu plusieurs autres chaumières, et sur la route mouillée deux femmes venant du fond et accompagnées d'un chien ; effet du soleil couchant. 1896. (**143**).

<center>Larg., 730 millim. ; haut., 486.</center>

1^{er} état. A l'eau-forte pure.
2^e — La planche plus avancée; le ciel, presque blanc dans l'état précédent, est teinté dans celui-ci.
3^e — L'eau à gauche est couverte de tailles horizontales ; dans le ciel, indication de rayons lumineux.
4^e — Les chaumières du fond recouvertes de contre-tailles horizontales.
5^e — Avec des contre-tailles horizontales et obliques sur la partie claire de la chaumière de droite.
6^e — La planche mise à l'effet; avec des remorsures violentes. Avant toute lettre.
7^e — Avec la lettre. On lit à droite, sous le trait carré : *Etched by Th. Chauvel*, et à gauche : *Painted by B. W. Leader A. R. A.*

Planche publiée par Arthur Tooth.

WORCHESTER CATHEDRAL. La Cathédrale est vue du côté de l'abside ; une rivière traverse la composition sur le premier plan et dans presque toute sa largeur ; à gauche, une berge. 1896. (**144**).

<center>Larg., 730 millim. ; haut., 435.</center>

1^{er} état. A l'eau-forte pure.
2^e — La planche poussée à l'effet.
3^e — Les tailles légères dans l'eau, partant du bord inférieur de la planche à droite, sont prolongées jusqu'à l'ombre portée des arbres.
4^e — Les blancs de la berge du fond et les clairs de l'eau sont teintés.
5^e — Avec des contre-tailles obliques sur la berge du fond, à gauche ; avant la lettre.
6^e — Avec la lettre ; mêmes inscriptions que la pièce ci-dessus.

Planche publiée par Arthur Tooth.

A Severn Stream. (La Rivière Severn). Rivière bordée à gauche par de hauts arbres ; à droite une barque à voile et plusieurs bateaux ; dans les prés, à droite et au fond, des vaches paissant ; dans une excavation de terrain à gauche, deux figures. 1897. (**145**).

<div style="text-align:center">Larg., 720 millim. ; haut., 445.</div>

1er état. Eau-forte pure très avancée.
2e — La planche remordue et poussée à l'effet ; les deux vaches du fond près de la barque à voile sont teintées.
3e — Les parties blanches des chaumières sont teintées ; avant la lettre.
4e — Avec la lettre.

Planche publiée par Arthur Tooth.

An Old Manor Surrey House. (Le vieux manoir en Surrey). Vers la droite, deux vieilles maisons auxquelles on accède par un petit pont en pierre ; sur le devant du motif, un plan d'eau coupé à gauche par des herbes ; dans le pré, vers la gauche, un troupeau d'oies. 1898. (**146**).

<div style="text-align:center">Larg., 750 millim. ; haut., 460.</div>

1er état. A l'eau-forte pure.
2e — Poussé à l'effet ; l'eau et le terrain couverts de tailles ; le ciel est blanc.
3e — Avec une indication de ciel à droite.
4e — La fumée de la plus grande cheminée est mieux exprimée.
5e — Avec des contre-tailles horizontales sur la partie claire de la chaumière la plus rapprochée du bord droit de l'estampe.
6e — Poussé à l'effet ; la partie gauche de la gravure est plus enveloppée ; avant toute lettre.
7e — Avec la lettre.

Planche publiée par Arthur Tooth.

The Breezy Morn (Brise du matin). Sur la droite d'un paysage de grande étendue, un bouquet de trois hauts pins au bord d'une rivière ; au milieu du site une bergère assise, ayant un chien près d'elle ; vers la gauche et dans le fond un troupeau de moutons disséminé ; tout à fait à droite, des broussailles. 1899. (**148**).

<div style="text-align:center">Larg., 840 millim. ; haut., 470.</div>

1er état. Eau-forte pure très avancée.
2e — Les branches du grand pin le plus sur le devant, sont ombrées.
3e — La planche poussée à l'effet.
4e — Avec des contre-tailles sur les parties du ciel se trouvant entre les éclaircies des branches droites supérieures des grands pins ; avant la lettre.
5e — Avec la lettre.

Planche publiée par Arthur Tooth.

LE FLEUVE (voir le n° 137, SABRUNAS STREAM).

LESPINASSE (le chevalier Louis-Nicolas DE).

VUE DE TRIANON PRISE DANS LE JARDIN ANGLAIS. Au premier plan, des bosquets sous lesquels plusieurs personnages se promènent. (**82**).

Larg., 220 millim. ; haut., 145.

1ᵉʳ état. Avant la lettre.
2ᵉ — Avec la lettre.
Planche publiée dans *Marie-Antoinette,* par Edmond et Jules de Goncourt.

VUE DU CHATEAU DE TRIANON, PRISE DU JARDIN FRANÇAIS. Scène d'illumination ; fête de nuit. (**83**).

Larg., 220 millim. ; haut., 145.

1ᵉʳ état. Avant la lettre.
2ᵉ — Avec la lettre.
Planche publiée dans l'ouvrage cité ci-dessus.

N. B. — Cette planche et la précédente sont une traduction libre des estampes gravées à la fin du XVIIIᵉ siècle par François-Denis Née.

MILLAIS (J. E.).

LINGERING AUTUMN (Languissante automne). Grande plaine marécageuse d'où émergent de hautes herbes et des arbustes dépouillés ; dans le fond, des collines ; à droite une fillette portant un seau et se dirigeant du même côté ; à gauche et au premier plan une petite passerelle. 1892. (**139**).

Larg., 700 millim. ; haut., 469.

1ᵉʳ état. A l'eau-forte pure.
2ᵉ — La fillette est ombrée.
3ᵉ — Avec des travaux à la pointe-sèche sur toute la surface de la planche.
4ᵉ — Terminé ; avant la lettre.
5ᵉ — Avec la lettre.
Planche publiée par Arthur Tooth.

ORCHARDSON (W. QUILLER).

L'ENIGME. Dans un riche intérieur de l'époque du premier Empire, un homme et une femme assis aux deux extrémités d'un canapé, semblent se bouder. 1894. (**142**).

Larg., 689 millim. ; haut., 480.

Les épreuves des trois premiers états ont été détruites.
4ᵉ état. Avant les contre-tailles à la pointe-sèche sur le panneau du fond.
5ᵉ — Avec ces contre-tailles, mais avant que la branche droite entourant la lyre sur le même panneau, soit rendue plus ronde.
6ᵉ — Avec la correction à la branche droite entourant la lyre.
7ᵉ — La manchette de gauche du personnage est couverte de nouvelles tailles.
8ᵉ — La figure de la femme est plus modelée et le tabouret devant la cheminée a quelques contre-tailles.
9ᵉ — Avec une *remarque* dans la marge.
10ᵉ — Avec de nouveaux modelés sous le menton et sur le cou de la femme.
11ᵉ — La partie de la manche gauche de la femme, touchant la poitrine, est teintée.
12ᵉ — La planche terminée ; avant la lettre.
13ᵉ — Avec la lettre.
Planche éditée par la *Librairie de l'Art*.

Rolshoven (Julius).

Connais-tu le pays. Jeune paysanne dans un pré et vue à mi-corps, tenant un panier rempli de fleurs. 1887. (**126**).

Haut., 449 millim. ; larg., 344.

Cette planche compte une dizaine d'états, pour la plupart inanalysables ; à partir du septième on lit sous le trait carré : *Rolshoven pinx. — Th. Chauvel sc.* ; publiée par la *Librairie de l'Art*.

Rothschild (Baronne Nataniel de).

Vetering Singel (Amsterdam). Un canal occupant tout le premier plan ; vers le milieu du site on aperçoit un moulin à vent ; de nombreuses barques sont amarrées le long des quais. 1884. (**65**).

Larg., 282 millim. ; haut., 190.

Planche comptant onze états et publiée dans l'*Art*.

Buiten Singel. A gauche, un grand moulin ; sur le devant du motif, un canal. 1884. (**66**).

Larg., 278 millim. ; haut., 182.

Planche comptant dix-huit états et publiée dans l'*Art*.

Canal a Venise. A droite et à gauche diverses constructions ; on voit sur l'eau deux barques. 1885. (**67**).

Larg., 268 millim. ; haut., 190.

1er état. A l'eau-forte pure. On lit sous le trait carré, tracé à la pointe : *de Rothschild pinx. — Th. Chauvel sc.*
2e — Les portes des maisons de droite sont teintées.
3e — La planche baissée de valeur.
4e — Avec une remarque dans la marge ; *de Rothschild pinx.*, est précédée de *Mme*.
5e — Le reflet du bateau à voile est mieux exprimé.
6e — Avec des derniers travaux harmonisant les valeurs ; avant la lettre.
7e — Avec la lettre.
Planche publiée dans l'*Art*.

LE SARNO A SCAFATI (ITALIE). A droite, diverses constructions pittoresques, et dans le fond un petit pont. 1889. (**131**).

Larg., 285 millim.; haut., 200.

1er état. A l'eau-forte pure.
2e — Avec des travaux à la pointe sur les murs.
3e — Avec de nombreuses contre-tailles dans l'eau.
4e — On lit sous le trait carré, tracé à la pointe : *Baronne N. de Rothschild pinx. — Th. Chauvel sc.*
5e — Avec la lettre.
Planche publiée dans l'*Art*.

LA BALMASSA A VILLEFRANCHE. A gauche, un groupe de maisons au bord de la mer. 1889. (**132**).

Larg., 345 millim. ; haut., 246.

1er état. A l'eau-forte pure.
2e — Avec de nombreux travaux à la pointe-sèche.
3e — Terminé ; on lit, tracé à la pointe : *Baronne N. de Rothschild pinx. — Th. Chauvel sc.*
4e — Avec la lettre.
Planche publiée dans l'*Art*.

MAISON DE PAYSAN AUX VAULX-DE-CERNAY. La maison, connue sous le nom de la *Cabane du Père Jacques*, est sur la gauche ; à droite, de grands arbres derrière un petit mur ; sur le devant, plusieurs lapins. 1889. (**133**).

Larg., 340 millim. ; haut., 248.

1er état. A l'eau-forte pure. On lit sous le trait carré, tracé à la pointe : *Baronne N. de Rothschild pinx. — Th. Chauvel sc.*
2e — Avec de nombreux travaux sur toute la planche.
3e — Les lapins restés blancs, sont ombrés.
4e — Terminé ; avant la lettre.
5e — Avec la lettre.
Planche publiée dans l'*Art*.

Rousseau (Théodore).

Un bouleau des Gorges d'Apremont. Le bouleau, penché à gauche, se trouve au milieu du site, en arrière d'une petite mare. Fac-simile d'une sépia qui appartenait au paysagiste Jules Michelin. 1868. Eau-forte anonyme. (**68**).

Larg., 204 millim.; haut., 138.

Planche non publiée, tirée seulement à 4 épreuves. M. Henri Béraldi la signale sous ce simple titre : *Gorges d'Apremont.*

Le même motif. Deuxième planche exécutée en sens inverse de la précédente ; le bouleau est penché à droite. 1871. (**69**).

Larg., 205 millim.; haut., 137.

1er état. A l'eau-forte pure. On lit dans l'estampe à droite : TH. R. et sous le trait carré à gauche, tracé à la pointe : *T. Chauvel Spt Aq.*
2e — Les collines du fond sont teintées.
3e — Le ciel est couvert de nouveaux travaux ; avant la lettre.
4e — Avec la lettre. Outre le titre et le nom de l'artiste, on lit sous le trait carré, au milieu : *Imp. Delâtre, Paris,* et à droite : *d'après Th. Rousseau.*

Planche publiée dans le *Musée Universel,* d'Édouard Lièvre et tirée en bistre.

Lisière de bois. Même composition que la lithographie cataloguée plus loin sous le n° 102, mais reproduite en sens inverse : ici la lisière du bois est à droite. (**71**).

Larg., 190 millim.; haut., 158.

1er état. A l'eau-forte pure, très avancée.
2e — Avec des travaux à la roulette sur les herbes de gauche.
3e — Le ciel est effacé.
4e — Le ciel refait. La planche couverte de travaux à la pointe-sèche.
5e — Poussé à l'effet.

Planche restée inédite.

Une Mare — Forêt de Fontainebleau. La mare entourée de grands chênes, occupe le centre du motif ; vers le fond, indication d'une figure près d'un bateau. 1874. (**42**). Cette planche est un des chefs-d'œuvre de l'eau-forte contemporaine.

Larg., 295 millim.; haut., 242.

1er état. A l'eau-forte pure.
2e — Avec de nouveaux travaux sur le ciel, à gauche.
3e — Travaux à la pointe.

4ᵉ état. Terminé ; avant la lettre, les noms des artistes à la pointe.
5ᵉ — Avec la lettre.
Planche publiée dans l'*Art*.

N. B. — *La Mare,* de Th. Rousseau, a été également reproduite en lithographie par Jules Laurens ; dans cette traduction on voit une vache qui ne se retrouve pas dans la planche de T. Chauvel.

La Hutte — Forêt de Fontainebleau. A gauche un groupe de chênes au milieu desquels on aperçoit une hutte et plus sur le devant de l'estampe, une petite mare. 1876. (**49**).

Larg., 280 millim. ; haut., 215.

1ᵉʳ état. A l'eau-forte pure. On lit sous le trait carré, tracé à la pointe : *Th. Rousseau. — Th. Chauvel.*
2ᵉ — Avec des travaux à la pointe-sèche sur la hutte.
3ᵉ — L'eau est entièrement teintée par des tailles horizontales.
4ᵉ — Les arbres sont couverts de nouveaux travaux.
5ᵉ — Le ciel est effacé sous le gros chêne à droite de la hutte.
6ᵉ — Les endroits qui avaient été effacés dans le ciel, sont refaits.
7ᵉ — Terminé ; avant la lettre, seulement les noms des artistes tracés à la pointe.
8ᵉ — Avec la lettre. Outre le titre, on lit sous le trait carré à gauche : *Th. Rousseau pinx.* et à droite : *Th. Chauvel sculp.*

Planche publiée dans l'*Art*.

Le Nid de l'Aigle — Forêt de Fontainebleau. Au fond d'un sombre ravin, un berger guide au son d'une trompe des vaches conduites par un second pâtre et qui descendent de la hauteur, à gauche. Effet de soleil couchant. 1880. (**92**).

Larg., 590 millim. ; haut., 485.

1ᵉʳ état. A l'eau-forte pure.
2ᵉ — Le berger qui se trouve au fond du ravin, est ombré.
3ᵉ — Avec de nouveaux travaux sur les clairs de la manche du même berger, ainsi que sur le chien.
4ᵉ — Avec deux tailles sur le berger au haut du ravin.
5ᵉ — La planche remordue et poussée à l'effet.
6ᵉ — Avec de nouvelles tailles sur le chien ; de plus, l'arbre du premier plan à droite, est teinté dans ses blancs ; avant lettre.
7ᵉ — Avec la lettre. Sous le titre on lit : *Gravé par Th. Chauvel d'après le tableau original de Th. Rousseau.*

Planche publiée par Goupil.

Les Chaumières sous bois. Sous de grands chênes formant berceau, on aperçoit plusieurs chaumières et sur le chemin une femme.

On lit à droite sous le trait carré, tracé à la pointe : *Th. Chauvel.* 1883. (**86**).

<div align="center">Haut., 145 millim. ; larg., 120.</div>

1er état. A l'eau-forte pure : état très avancé.
2e — Avec des travaux sur toute la surface de la planche.
3e — On lit sous le trait carré à doite, tracé à la pointe : *Th. Chauvel.*
4e — Avec la lettre.

Planche publiée dans les *Cent chefs-d'œuvre,* Georges Petit, éditeur.

LE SOIR. Deux rangées de petits arbres bordant un chemin creux dans lequel passe un cavalier. 1889. (**134**).

<div align="center">Larg., 170 millim. ; haut., 110.</div>

1er état. A l'eau-forte pure. On lit dans la gravure à droite : TH. CHAUVEL.
2e — Avec des travaux à la pointe-sèche ; les barbes sont laissées.
3e — Les barbes sont enlevées.
4e — Terminé ; avant la lettre.
5e — Avec la lettre.

Planche publiée dans l'ART FRANÇAIS, Ludovic Baschet, éditeur.

<div align="center">RUYSDAEL (Jacob).</div>

L'ÉCLUSE. L'Écluse est à gauche, entourée de grands arbres ; sur une langue de terrain indication de deux figures. On lit au-dessus du trait carré à gauche : *T. Chauvel.* 1869. (**75**).

1er état. Avant la lettre.
2e — Avec la lettre : *Le Soir, collection de Me la Baronne N. de Rothschild.*
Planche publiée dans le *Catalogue de la Collection Koucheleff-Besborodko.*

<div align="center">TROYON (Constant).</div>

L'Abreuvoir. Sur la droite et au premier plan, quatre vaches dont deux s'abreuvent au bord d'une rivière ; elles sont conduites par une paysanne ; motif pris sur la Seine, au Bas-Meudon. Même composition que la lithographie cataloguée plus loin sous le n⁰ 111. 1875. (**73**).

<div align="center">Haut., 215 millim. ; larg., 140.</div>

1er état. A l'eau-forte pure.
2e — La planche continuée à la pointe-sèche.
3e à 6e états. Travaux difficiles à énumérer.
7e état. Avant toute lette.
8e — Avec la lettre ; on lit seulement sous le trait carré : *Troyon pinx.*
— *Th. Chauvel sc.* (État de publication dans le *Musée Universel*).
9e — Avec le titre : *The Watering-Palace* et *Th. Chauvel sculp*t au lieu de *Th. Chauvel sc.* (État de publication dans le *Magazine of Art*).
N. B. — Léopold Flameng a gravé ce même tableau.

Le bateau de pêche, panneau de porte de la salle à manger d'Alphonse Karr à Sainte-Adresse. 1879. (**59**).

Haut., 320 millim. ; larg., 185.

1er état. A l'eau-forte pure.
2e — La voile couverte de nouvelles tailles.
3e — Poussé à l'effet.
4e — La planche remordue vigoureusement.
5e — L'effet général baissé de ton.
6e — Terminé ; avant la lettre. On lit seulement, tracé à la pointe sous le trait carré : *Troyon pinx. — Th. Chauvel sc.*
7e — Avec la lettre.

Planche publiée dans l'*Art*.

Van Marcke (Emile).

La Falaise. Troupeau de vaches dans un pâturage : sur le devant à gauche, on en voit trois, dont deux couchées. 1876. (**48**).

Larg., 255 millim. ; haut., 180.

1er état. A l'eau-forte pure.
2e — La planche couverte de nouveaux travaux.
3e — La mâchoire inférieure de la vache blanche couchée est diminuée ; on aperçoit encore les traces du contour primitif ; avant la lettre, le nom du graveur tracé à la pointe.
4e — Avec la lettre.

Planche publiée dans l'*Art*.

La Source de Neslette en Normandie. Au premier plan, près d'une source, deux vaches ; dans le lointain à gauche une troisième vache aux écoutes. 1877. (**53**).

Larg., 300 millim. ; haut., 200.

1er état. A l'eau-forte pure.
2e — Le ciel resté blanc à droite, est teinté.
3e — La planche remordue.
4e — Avec des travaux à la pointe-sèche sur le terrain de devant à droite.
5e — Avec de nouvelles remorsures.
6e — Terminé ; avant la lettre ; on lit seulement, tracés à la pointe, les noms des artistes.
7e — Avec la lettre.

Planche publiée dans l'*Art*.

Vernier (Emile).

Bateaux. Marée basse. Cornival. Deux bateaux sur une grève. 1886. (**88**).

Haut., 128 millim. ; larg., 099.

1er état. A l'eau-forte pure.

2ᵉ état. Terminé. On lit à rebours dans la gravure : VERNIER. — *Th. Ch.*
Planche publiée dans le *Catalogue Emile Vernier.*

VEYRASSAT (Jules-Jacques).

PASSE-CHEVAL POUR LES CHEVAUX DE HALAGE. A gauche, un maquignon accompagnant quatre chevaux, attend sur la rive un bac chargé de quatre autres chevaux. 1887. (**54**).

Larg., 245 millim. ; haut., 165.

Cette planche publiée dans l'*Art* compte une dizaine d'états difficilement analysables.

WILSON (Richard).

CONWAY CASTLE. A droite un château flanqué de deux tours, et au premier plan, un dessinateur. 1873. (**79**).

Larg., 175 millim. ; haut., 135.

1ᵉʳ état. Avant la lettre.
2ᵉ — Avec la lettre.

Planche publiée dans les *Entretiens,* de René Ménard.

LITHOGRAPHIES

Bellel (Jean-Joseph).

Les Gorges de Montpairon, près Chateldon (Puy-de-Dôme). Paysage rocheux ; au milieu de l'estampe, non loin d'un ruisseau tombant en cascade sur la droite, une femme assise. Cette figure a été dessinée par Jules Laurens, compagnon d'études de Chauvel. 1855. (**100**).

<div style="text-align:center">Larg., 322 millim. ; haut., 215.</div>

Lithographie anonyme, sans aucune lettre, restée inédite et tirée à 7 épreuves seulement.

Bonington (Richard-Parkes).

Le Chemin creux. Au tournant d'un chemin bordé à gauche par un tertre, l'on voit une charrette se dirigeant vers le fond ; également à gauche une paysanne debout s'entretient avec un homme assis. 1869. (**101**).

<div style="text-align:center">Larg., 208 millim. ; haut., 125.</div>

1er état. Avant toute lettre.
2· — Avec la lettre. On lit dans la marge : *Bonington pinxt. — Imp. Lemercier & Cie. Paris. — Chauvel lith.*, et plus bas : LE CHEMIN CREUX. *Collection de M. Jules Michelin.*

Cette exquise lithographie, publiée dans le *Musée Universel*, est improprement cataloguée par M. Henri Béraldi sous le titre : *La Charrette* ; il en a été tiré des épreuves en bistre.

L'Église St-Pierre à Caen. L'Église se trouve vers la gauche vue du côté de l'abside ; sur le devant, un plan d'eau. (**103**).

<div style="text-align:center">Larg., 270 millim. ; haut., 225.</div>

Lithographie anonyme, sans aucune lettre, publiée dans le *Musée Universel.*

N. B. — Ch. Courtry a gravé à l'eau-forte ce même tableau.

Embouchure de la Toucques (?) *à Trouville.* Au premier plan, une rivière avec passerelle reposant sur des poutres ; dans le fond, un village au pied d'une colline. Sur l'eau, un sloop et deux bateaux à voile. 1875. (**108**).

<div style="text-align:center">Larg., 290 millim. ; haut., 225.</div>

Lithographie anonyme, sans aucune lettre, et restée inédite.

Corot (Jean-Baptiste-Camille).

Le Pont de Grez (Seine-et-Marne). Le pont, bordé d'arbres longeant le Loing, est vu dans sa longueur. On lit dans l'angle droit : corot. Sans aucune autre lettre. 1872. (**106**).

Larg., 342 millim. ; haut., 167.

Lithographie anonyme, restée inédite.

N. B. — *Le Pont de Grez*, de Corot a été reproduit à l'eau-forte par Edmond Cuisinier.

Decamps (Alexandre-Gabriel).

Chien basset. L'animal est assis sur ses pattes de derrière et tourné de profil à gauche. 1873. (**109**).

Larg., 232 millim. ; haut., 190.

1er état. Avant la lettre et avant la signature dans la marge.
2e — Avec la signature : *Th. Chauvel* à l'encre lithographique.
3e — Avec la lettre. On lit dans la marge : *Tiré à cent épreuves — D'après une esquisse appt à M. Ph. Burty — Imp. Lemercier & Cie Paris.*

Diaz de la Peña (Narcisse).

L'Orage. Reproduction d'un tableau d'après lequel Chauvel a également exécuté une eau-forte (voir plus haut). 1869. (**104**).

Larg., 270 millim. ; haut., 208.

Lithographie anonyme, sans aucune lettre, et publiée dans le *Musée Universel*; cette œuvre est une des merveilles de la lithographie.

N. B. — Bien que le hasard ne nous ait pas fait rencontrer de cette œuvre des épreuves avec le nom de Lemercier, nous présumons qu'il doit en exister tout comme pour *La Veillée*, la *Lisière de bois*, etc.

Fromentin (Eugène).

Le Camp arabe, d'après le tableau qui se trouve au Musée du Louvre. 1878. (**114**).

Larg., 445 millim. ; haut., 322.

1er état. Avant la lettre.
2e — Avec la lettre.

Lithographie publiée par la *Chalcographie* du Louvre.

Isabey (Eugène).

Paysage de Normandie ou *La Chaumière*. A gauche, un chemin

creux bordé d'arbres formant berceau ; dans ce chemin indication d'un cheval chargé d'un paquet ; sur la droite, une chaumière contre laquelle est appuyée une échelle. 1874. (**110**).

Haut., 305 millim. ; larg., 220.

Lithographie anonyme, sans aucune lettre et mentionnée dans le *Dictionnaire des Artistes français* de Bellier de la Chavignerie, sous le titre suivant : *La Chaumière* d'après *Eugène de Tabey* (sic).

Méryon (Charles).

Le Vaisseau fantôme ou *Sur les flots*. Un vaisseau s'avance sur la crête d'une lame ; des goelands suivent sa trace. 1872. (**107**).

Larg., 350 millim. ; haut., 190.

1ᵉʳ état. Avant toute lettre. Tiré à 5 ou 6 épreuves.
2ᵉ — Avec la lettre. On lit dans la marge :
Lithographié par Th. Chauvel — D'après un pastel de Charles Méryon.

> *Gais matelotz, voguons sur l'onde,*
> *Sillonnant la mer profonde.*
> *Il faut trouver un nouveau Monde ;*
> *C'est pour cela*
> *Que Dieu nous créa....*

impᵉ *à cent Epreuves par Lemercier & Cⁱᵉ Paris*. — Collection de Mʳ Philippe Burty.

Millet (Jean-François).

La Veillée. Jeune paysanne assise à gauche et cousant à la lueur d'une lampe près du berceau où dort son enfant. 1872. (**105**).

Haut., 253 millim. ; larg., 200.

1ᵉʳ état. Avant toute lettre.
2ᵉ — On lit dans la marge au milieu, sous le sujet : *Imp Lemercier & Cⁱᵉ Paris*.

Lithographie anonyme publiée dans le *Musée Universel*.

Rousseau (Théodore).

Lisière de bois. Reproduction d'un tableau d'après lequel Chauvel a également exécuté une eau-forte (voir plus haut). 1869. (**102**).

Larg., 270 millim. ; haut., 220.

1ᵉʳ état. Sans aucune lettre.
2ᵉ — On lit dans la marge au milieu, sous le sujet : *Imp Lemercier & Cⁱᵉ Paris*.

Lithographie anonyme, publiée dans le *Musée Universel*.

Tabey (Eugène de) voir Isabey (Eugène).

Troyon (Constant).

L'Abreuvoir ou *Vaches à l'abreuvoir*. Reproduction d'un tableau d'après lequel Chauvel a également exécuté une eau-forte (voir plus haut). 1874. (**111**).

Haut., 310 millim. ; larg., 200.

1ᵉʳ état. Sans aucune lettre.
2ᵉ — On lit sous le champ de l'estampe, au milieu :
Imp. Lemercier & Cⁱᵉ Paris.

Lithographie anonyme, publiée dans le *Musée Universel*.

Pâturages. Dans un grand pâturage au bord de la mer, on voit douze vaches disséminées, et sur la droite quatre moutons. 1878. (**112**).

Larg., 445 millim. ; haut., 312.

1ᵉʳ état. Avant toute lettre.
2ᵉ — On lit sous le champ du sujet, au milieu :
Imprimé par Lemercier & Cⁱᵉ, Paris et plus bas à droite : *Tiré à 120 exemplaires.*
Lithographie anonyme.

Van Marcke (Emile).

L'Enclos. Au premier plan une vache noire à mufle blanc, appuyée contre une barrière ; derrière cette barrière, des arbres et de hautes herbes. 1878. (**113**).

Larg., 470 millim. ; haut., 392.

1ᵉʳ état. Avec une *fleur*, comme remarque et avec le nom du peintre à l'encre lithographique. Probablement unique.
2ᵉ — La *remarque* et le nom du peintre effacés ; sans aucune lettre.
3ᵉ — On lit sous le champ du sujet, à g. : *Em. Van Marcke pinxᵗ*, au milieu : *Imp. Lemercier et Cⁱᵉ Paris* et à dr. : *Th. Chauvel lith.* (état avant la lettre de la publication de la planche).
4ᵉ — Avec la lettre, c'est-à-dire avec le titre et les inscriptions précédentes.

Lithographie éditée par la librairie de l'*Art*.

TABLE CHRONOLOGIQUE

DES

EAUX-FORTES ET LITHOGRAPHIES

1855.

Les Gorges de Montpairon. Bellel, Lithographie.

1861.

Le Chariot,	Eau-forte originale.
Les Saules à Neuilly,	id.
Le Héron,	id.
Les Vaches près du moulin à eau,	id.
Chevaux au bord de la Seine, 2 planches,	id.

1862.

Aux Trembleaux près Marlotte,	id.
Chênes-de-roches,	id.
Titres, 2 planches,	id.
Retour du marché,	id.
Le Moulin à vent,	id.
Sous les Noyers,	id.
Le Passage du gué,	id.
Le Repos,	id.
Solitude,	id.
Passage de la Ternoise,	id.

1863.

Cerfs en forêt,	id.
La Grenouille et le Bœuf,	id.
Le Buisson,	id.

1864.

La Montée à Saint-James,	id.
Le Moulin,	id.
Le Chemin de la Grève,	id.

1865.

Pommier à Fleury,	id.
Intérieur de cour à Fleury,	id.

1866.

Carrefour des Gorges d'Apremont,	id.

1867.

Au Jehan de Paris,	Eau-forte originale.
Chemin à Saint-James,	id.

1868.

Un Bouleau des Gorges d'Apremont,	Th. Rousseau.

1869.

L'Ecluse,	J. Ruysdaël.
Le Chemin creux, Bonington,	Lithographie.
L'Eglise Saint-Pierre à Caen,	id.
L'Orage, d'après Diaz,	id.
Lisière de bois, d'après Th. Rousseau,	id.

1870.

Vaches dans les genets.	Eau-forte originale.

1871.

L'Orage, d'après	Diaz.
Un Bouleau des Gorges d'Apremont.	Th. Rousseau, 2e pl.

1872.

Lisière de bois,	Th. Rousseau.
Le Pont de Grez, Corot,	Lithographie.
Le Vaisseau fantôme, Méryon,	id.
La Veillée, Millet,	id.

1873.

Près Aromanches.	Eau-forte originale.
Environs de Rouen,	id.
Clair de lune,	Old Crome.
La Saulaie,	J. Dupré.
Troupeau de vaches au bord d'une rivière,	id.
Conway Castle,	Wilson.
Chien basset, Decamps,	Lithographie.

1874.

A Samois près Valvin,	Eau-forte originale.
Le Matin,	H. Boulenger.
Environs de Norwich,	Old Crome.
Une Mare,	Th. Rousseau.
Paysage de Normandie, E. Isabey,	Lithographie.
L'Abreuvoir, Troyon,	id.

1875.

Soleil couchant,	Corot.
L'Etang,	id.
Un coin de bois,	J. Dupré.
Un village en Suède,	Gegerfelt.
Vaine pâture dans la Forêt de Marly,	Jacomin.
L'Abreuvoir,	Troyon.
Embouchure de la Toucques, Bonington,	Lithographie.

1876.

Après la pluie à Vaujours,	Eau-forte originale.
Printemps,	Daubigny.
Chameaux à l'abreuvoir,	Gérôme.
Fosse commune à Montmartre,	J. de Goncourt.
La Hutte.	Th. Rousseau.
La Falaise,	E. Van Marcke.

1877.

Les Bords du Loing,	Eau-forte originale.
Chemin montant à Auvers,	id.
A Saint-Jean-le-Thomas,	id.
Avant l'orage,	id.
Souvenir du Berri,	id.
Dans le pays de Caux,	id.
Tronc d'arbre,	Diaz.
Falaises de Dieppe,	Guillemet.
La Source de Neslette,	E. Van Marcke.

1878.

Une Ecluse dans la vallée d'Optevoz,	Daubigny.
La Barque,	J. Dupré.
Trawlers waiting....	Colin Hunter.
Vues de Trianon,	Lespinasse, 2 pl.
Le Camp arabe, Fromentin,	lithographie.
Pâturages, Troyon,	id.
L'Enclos, E. Van Marcke,	id.

1879.

If taillé par M. Borthon,	Eau-forte originale.
La Charette de foin,	J. Dupré.
La Mare,	id.

Retour du bal, H. Gervex.
En Gueldre, Ph. de Koninck.
Barques près de Rouen, Lapostolet.
Le Bateau de pêche, Troyon.

1880.

La Saulaie, Corot.
L'Orage (grande planche), Diaz.
Le Nid de l'Aigle, Th. Rousseau.

1881.

Le Batelier, Corot.
Solitude, Daubigny.
Près de Dordrecht, Jongkind.

1882.

Ville d'Avray, Corot.

1883.

Le Port de La Rochelle, Corot.
La Femme du pêcheur, id.
Les Chaumières sous bois, Th. Rousseau.

1884.

Paysage aux deux arbres, Corot.
Le Lac, id.
Banks of the Ivy'O, Leader.
Vetering Singel, B^{ne} N. de Rothschild.
Buiten Singel, id.

1885.

Les trois Saules au milieu des herbes, Eau-forte originale.
Les deux Amants, Français.
February Fill'Dike, Leader.
Canal à Venise, B^{ne} N. de Rothschild.

1886.

Frontispice (Graveurs du XIX^e siècle). Eau-forte originale.
Autumn Leaves, Vicat Cole.
Solitude, Corot.
Bateaux à marée basse, E. Vernier.

1887.

Summer Showers, Vicat Cole.

Evening Glow,	Heffner.
Connais-tu le pays,	J. Rolshoven.
Passe-cheval,	J. Veyrassat.

1888.

La Rivière bordée d'arbres,	Français.
La Culture des Tulipes.	Hitchcock.
Stradford Lock,	Leader.

1889.

Changing Pastures,	J. Dupré.
Le Sarno à Scafati,	B^{ne} N. de Rothschild.
La Balmassa à Villevranche,	id.
Maison de paysan aux Vaulx-de-Cernay,	id.
Le Soir,	Th. Rousseau.

1890.

Still Waters,	Heffner.

1891.

L'Abreuvoir,	Corot.
Sabrunas Stream,	Leader.

1892.

Gambrias Coast,	id.
Lingering Autumn,	J.-A. Milais.

1893.

A Surrey Pine Wod,	Leader.

1894.

Mead and Stream,	id.
L'Enigme,	Orchardson.

1895.

La Montée à Chaville.	Eau-forte originale.

1896.

A Wet Roadside,	Leader.
Worchester Cathedral,	id.

1897.

A Severn Stream,	Leader.

1898.

Environs d'Héricy.	Eau-forte originale.
Portrait de l'artiste, 2 planches,	id.
La Moussière,	Corot.
An Old Manor Surrey House,	Leader.

1899.

Le Pont rustique.	Eau-forte originale.
Bords de la Seine,	id.
The Breezy Morn,	Leader.

SUPPLÉMENT

CHATEAUDUN

IMPRIMERIE DE LA SOCIÉTÉ TYPOGRAPHIQUE

www.ingramcontent.com/pod-product-compliance
Lightning Source LLC
Chambersburg PA
CBHW071410220526
45469CB00004B/1231